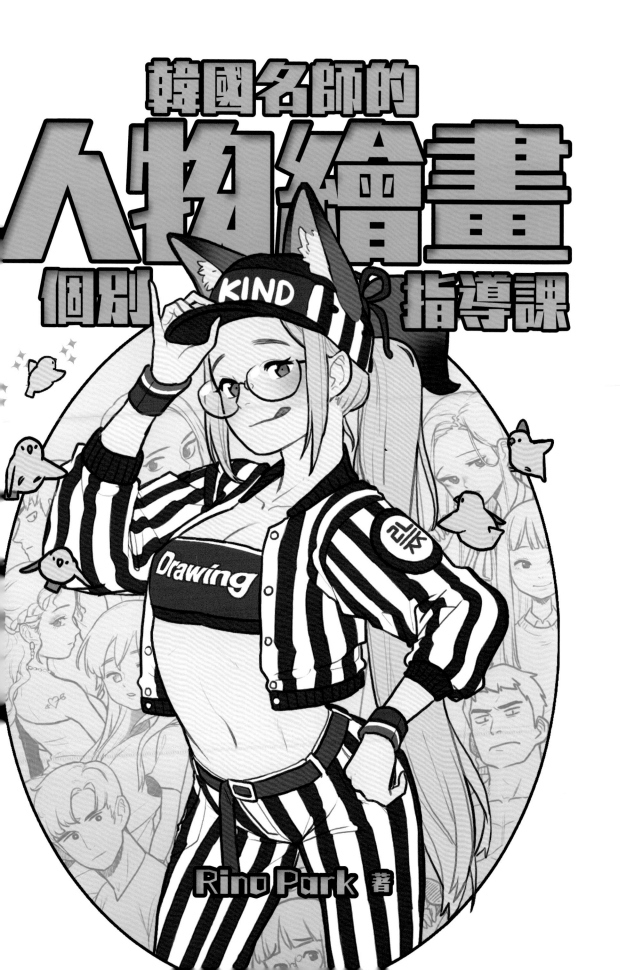

前言

　　我從小就很喜歡花，特別是到了春天，家中花圃裡盛開的杜鵑花。出於童心，我會摘很多朵花，在花朵枯萎前整天都在欣賞這些花朵。

　　過了不久，春天結束、杜鵑花不再盛開時，我就會感到相當悲傷。但是，如果用紙和粉紅色的色鉛筆畫下這些花兒，就能讓最喜歡的杜鵑花再次盛開。對小時候的我而言，這是全世界最幸福的時光。

　　畫畫是件趣味十足的事，想像喜愛的事物、畫在紙上，接著看看完成的作品，無論畫得好或不好，愉快的心情都無與倫比。

　　雖然只是我自己想畫，才畫出的作品。但都要畫了，若能畫得更好，心情一定也會更開心吧！不管是最喜歡的杜鵑花、貓咪、鮭魚握壽司，光是畫出來就很開心了，如果成品能更盡善盡美，心情肯定也會更加愉悅。

　　我會在本書中毫不保留地分享所學，介紹給各位想將人物畫得更好的讀者。當你闔上書本、開始畫畫時，如果能比昨天畫得更棒，我也會感到相當榮幸。

　　真心期盼各位能夠一天比一天更享受作畫的樂趣。繪畫的素材，就像廣闊的大海般琳瑯滿目。無論是我或各位讀者，如果都能在不感到厭倦、持續向前邁進的同時暢遊於繪畫當中，肯定會非常快樂。就像是大海裡力爭上游的鮪魚那樣吧！

Rino Park

Facebook：www.facebook.com/
rinotunadrawing

Instagram：@rinotuna

CONTENTS

PART 01

初步探索

CHAPTER 01

建立
視覺資料庫

什麼是視覺資料庫？

來畫畫看花朵吧！

你曾憑記憶畫出一朵花嗎？

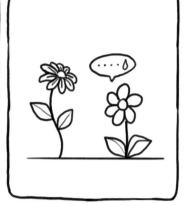

實際上，你畫出來的「花」並不存在。然而我們會將自己畫出來的「花」當作是記憶裡親眼所見的那朵花。

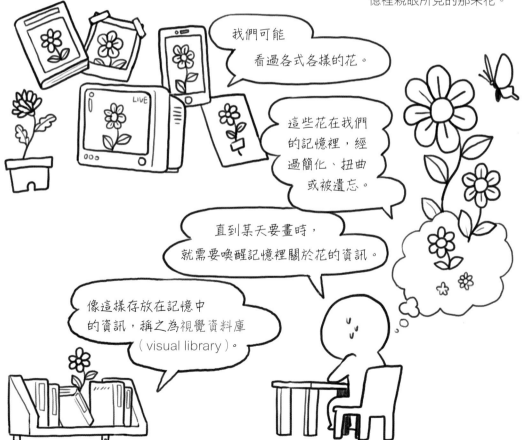

我們可能看過各式各樣的花。

這些花在我們的記憶裡，經過簡化、扭曲或被遺忘。

直到某天要畫時，就需要喚醒記憶裡關於花的資訊。

像這樣存放在記憶中的資訊，稱之為視覺資料庫（visual library）。

 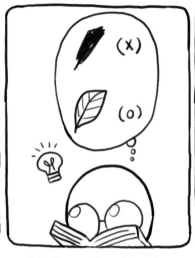 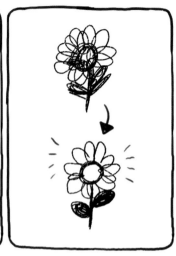

畫得不好的部分，

我們將需要獲取的新資訊，以及早已遺忘的詳細資訊，重新建立在視覺資料庫內。

如此一來，想作畫時就能更詳細、更正確地畫出這項物品。

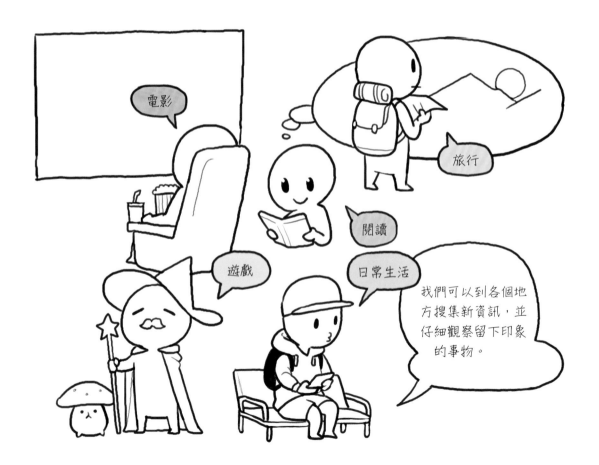

電影

旅行

閱讀

遊戲

日常生活

我們可以到各個地方搜集新資訊，並仔細觀察留下印象的事物。

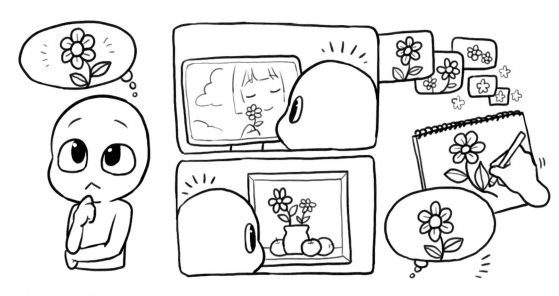

當想要畫出某物時，如果是處於資訊量不足的狀態下，即便想動筆可能也畫不出來。

此時，記得仔細觀察、記憶，並內化該物體，然後重複理解的過程，將這些資訊當成自己的東西。

這樣的話，就能畫出不用言語也能夠傳達意念的畫作，也代表自己的作畫技巧更上一層樓了。

本書會介紹人物與角色的作畫方式，但也需悉心觀察其他四周各式各樣的事物。
這些事物肯定會變成各位視覺資料庫裡重要的資產。

希望大家都能對各種事物保有好奇心，仔細觀察、繪畫並且享受其中。

畫畫真的非常快樂！

在作畫技巧變純熟前，首先推薦大家畫出自己心中最想要畫的東西。我自己常常會畫喜歡的物品或是想要的東西。在畫喜愛的物品時，都會想「既然畫了，就要畫得更好」，這也是我目前持續埋頭作畫的原動力。

使用電腦及手繪板進行的數位作畫，乍看之下又帥又充滿魅力，但是這只不過是作畫的一種方式。請無論任何時刻都將紙筆放在手邊，好好享受作畫的樂趣。只要一點一滴持續作畫，技巧肯定會愈發進步！
因此請不要操之過急，希望接下來各位也能持續快樂地作畫。

2012 年 小畫家（Window XP）、滑鼠

5 年後

2016 年 Photoshop CS 5、Cintiq 13 HD

作業環境

__液晶顯示繪圖板__

可以直接在液晶螢幕上作畫，適合繪製漫畫或動畫製作。雖然非常易於作業，但並非必備工具。

__影像編輯軟體__

雖然不是為繪畫而生的軟體，但功能充實非常好用，是我最常使用的軟體。

Wacom
Cintiq 13 HD

Adobe
Photoshop CS 5

本書所使用的
工具與軟體。

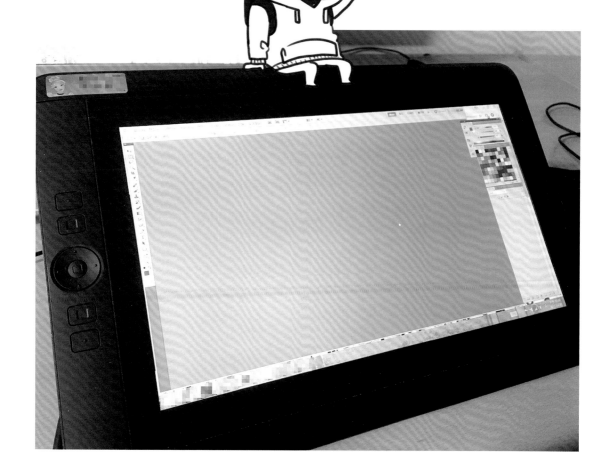

PART 02

人體構造

CHAPTER 01

臉部

世界上沒有長得一模一樣的人，每個人物也都擁有不同的個性。本書並非追求臉部
解剖的正確性，而是以我個人的作畫風格為基礎，整理出繪製臉部時要注意的重點。

頭部是角色整體印象中最重要的部分。僅以臉部五官就能表現出人物性格，再加上
表情之後，甚至能改變繪畫的整體氛圍。就讓我們以基本的頭部構造為基礎，試著
描繪出各種不同的臉部吧！

頭部繪製重點

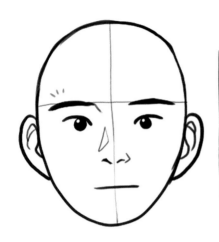

眼睛、嘴巴以及鼻子的位置，
會根據不同的人物角色有所差異。
先以眉毛和鼻子的位置為基準，
開始描繪臉型。
在結構上先拉出輔助線。

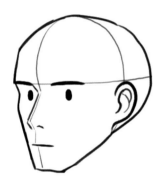

頭部是立體的。

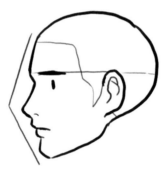

以鼻尖為基準，畫出像
山一樣立體的形狀。

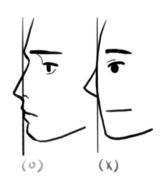

不能只有鼻子部分凸出。
鼻子是往兩側延伸，要注
意側面所見的眼睛與嘴巴
並非朝向繪製者的方向。

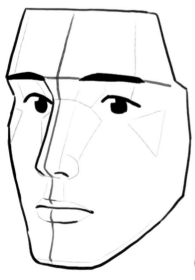

即便是同一張臉，從不
同角度下來看，有些部
分會被遮住或看起來不
太一樣。因此從臉部最
立體的地方開始繪製會
比較好。

都畫同一個角度的臉
就不有趣了 ☆

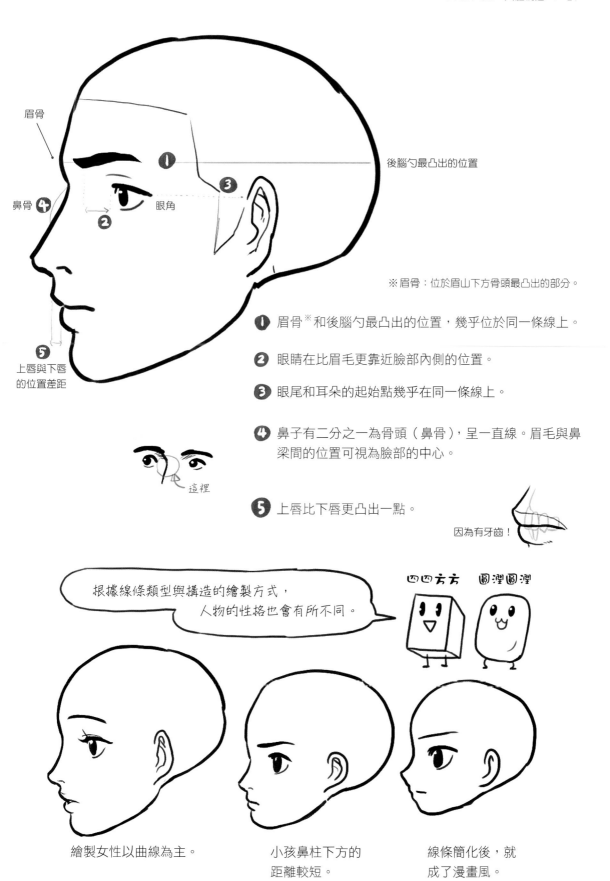

眉骨

鼻骨 ④ 眼角

②

後腦勺最凸出的位置

⑤ 上唇與下唇的位置差距

※眉骨：位於眉山下方骨頭最凸出的部分。

① 眉骨※和後腦勺最凸出的位置，幾乎位於同一條線上。

② 眼睛在比眉毛更靠近臉部內側的位置。

③ 眼尾和耳朵的起始點幾乎在同一條線上。

④ 鼻子有二分之一為骨頭（鼻骨），呈一直線。眉毛與鼻梁間的位置可視為臉部的中心。

這裡

⑤ 上唇比下唇更凸出一點。

因為有牙齒！

根據線條類型與構造的繪製方式，人物的性格也會有所不同。

四四方方　　圓潤圓潤

繪製女性以曲線為主。

小孩鼻柱下方的距離較短。

線條簡化後，就成了漫畫風。

繪製臉部時，頭部將成為人物角色的基礎。
為了畫出許多不同的角色，先從各式各樣的頭開始畫起。

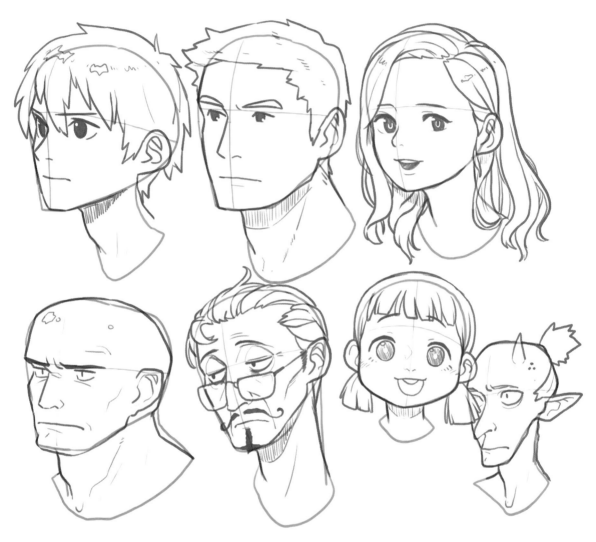

頭蓋骨的形狀（包含頭部的寬度、長度和下巴等形狀）、
脖子的長度與粗細、眉毛的位置等細節，都會構成角色特有的印象。

繪製女性與孩童角色時可多使用柔軟、溫柔的曲線；
繪製男性角色時，則適合使用硬挺的直線。

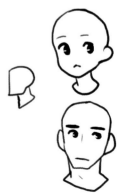

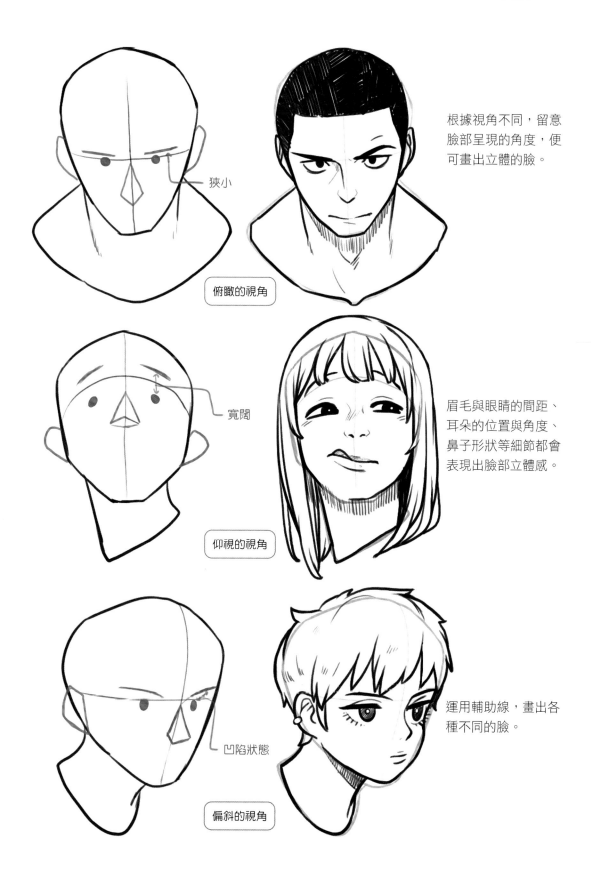

狹小

俯瞰的視角

寬闊

仰視的視角

凹陷狀態

偏斜的視角

根據視角不同，留意
臉部呈現的角度，便
可畫出立體的臉。

眉毛與眼睛的間距、
耳朵的位置與角度、
鼻子形狀等細節都會
表現出臉部立體感。

運用輔助線，畫出各
種不同的臉。

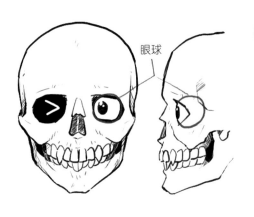

眼球

眼睛

在漫畫或插畫中，眼睛有時會誇張化或省略，看起來會變得比較平面。

眼球實際上是球體構造，然而周圍有骨頭及肌肉、皮膚包覆，因此看不出來是球體。

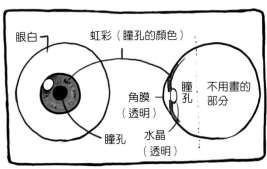

眼白 ── 虹彩（瞳孔的顏色）

角膜（透明） ── 瞳孔

瞳孔 ── 不用畫的部分

水晶（透明）

▲仔細觀察眼睛的構造。

瞳孔的位置

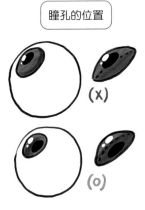

(X)

(O)

雖然很小，但如果仔細畫出差異，能展現作品的深度。

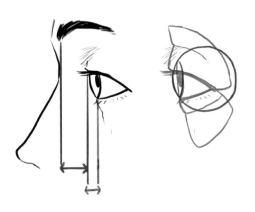

從正面可能不容易理解，從側面觀看應該比較好理解眼睛的立體構造。

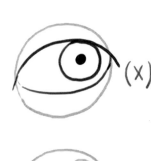

(X)

(O)

有點傾斜的橢圓形

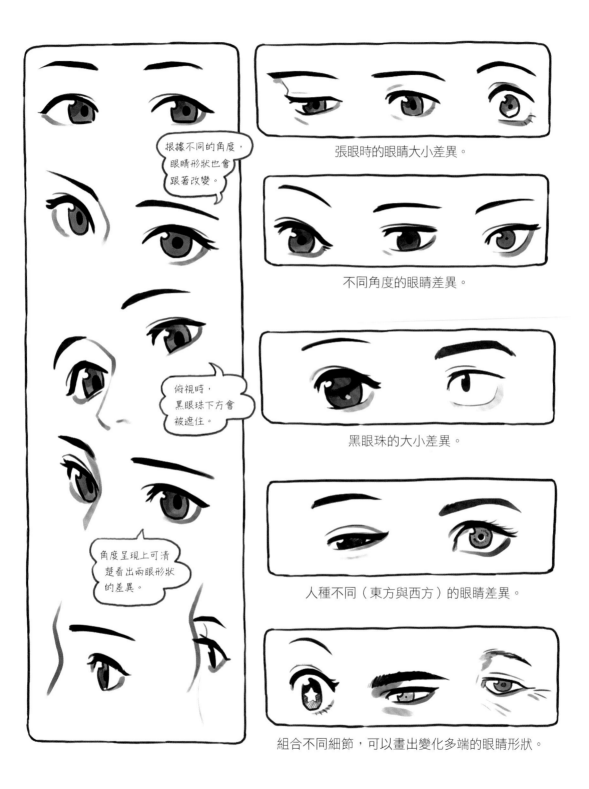

張眼時的眼睛大小差異。

不同角度的眼睛差異。

黑眼珠的大小差異。

人種不同（東方與西方）的眼睛差異。

組合不同細節，可以畫出變化多端的眼睛形狀。

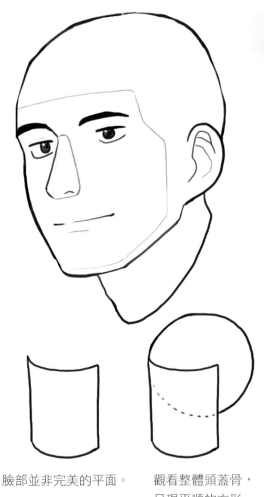

鼻子

雖説鼻子是臉上最立體的部分，當我們從頭到腳觀察全身，就會發現鼻子形成的溝壑並不算很大。
不過在大部分情況下，當我們看一個人時還是會先注意到臉。因此，鼻子就顯得相當重要。

鼻子其實比手指還小一些，有時會想乾脆省略不畫。不過鼻子可説是判斷外觀美醜的基準，所以還是需要大量練習。

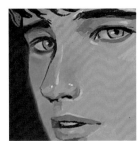

臉部並非完美的平面。

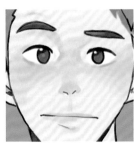

觀看整體頭蓋骨，
呈現平順的方形。

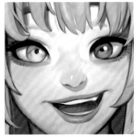

鼻子是立體的三角形，
位在臉的正中央。

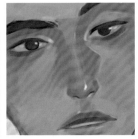

位於臉的前方，
呈現凸起。

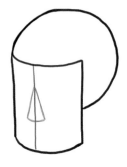

鼻子的畫法根據畫風與細膩程度而異，因此無法確認原本的繪圖構造是否正確。依照自己的喜好作畫雖然也不錯，但如果能在了解構造原理的情況下作畫，會更容易繪製。

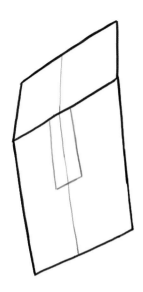

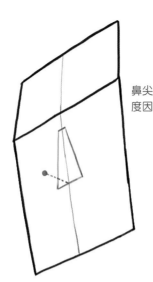

正面

鼻尖的位置與高
度因人而異喔！

側面

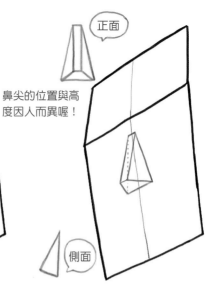

鼻子大概在眉間到下顎
約二分之一的位置。

鼻形與高度因人而異。
畫出梯形的輔助線。

注意鼻梁的幅度，
畫出立體感。

簡略至極限的圖形

鼻梁看起來
栩栩如生

鼻翼呈現
圓潤感

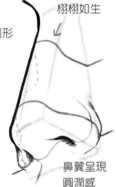

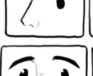
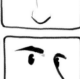

根據不同的角度，
鼻孔和鼻翼時而明顯、時而簡略。

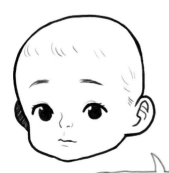

此外，隨著年齡增長，鼻子的形
狀也會跟著改變。像是小孩子的
鼻子短小且圓潤；年長者的鼻子
則較長且帶彎曲。

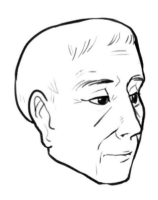

這也是漫畫角色的鼻
子縮小或省略的理由喔！

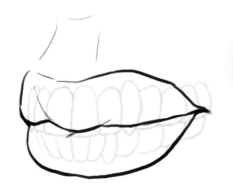

嘴巴

接著，就來畫臉上的最後一個五官——「嘴巴」。嘴巴是用來呼吸、進食、說話與表現情感等各種動作的器官。此外，嘴巴在臉上占了滿大的面積，動嘴時也會牽動眼睛和鼻子的形狀，繪製時要特別注意。

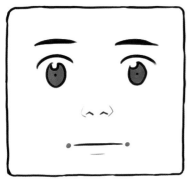 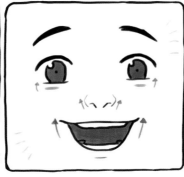 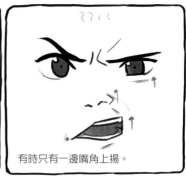

有時只有一邊嘴角上揚。

嘴角上揚或嘴巴張開時，鼻孔會與嘴角一起上揚，眼睛下方的臥蠶也會浮起。

Good Better!

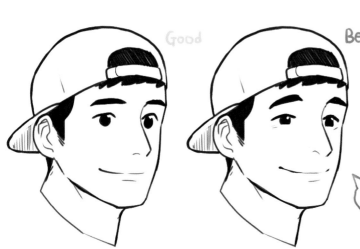

畫嘴巴時大多都會省略細節，因此能呈現的部分也不多。不過其他五官若能配合嘴的幅度稍作修正，就能畫出更自然的表情。

嘴巴也能夠展現人物情感！

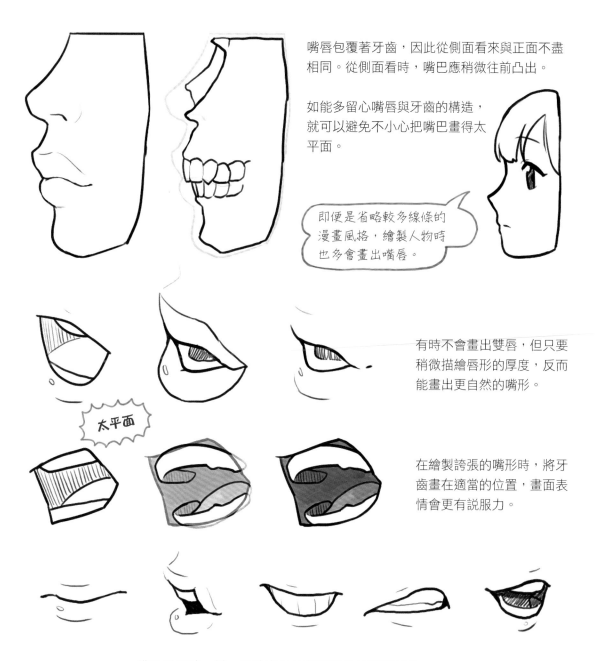

嘴唇包覆著牙齒，因此從側面看來與正面不盡相同。從側面看時，嘴巴應稍微往前凸出。

如能多留心嘴唇與牙齒的構造，就可以避免不小心把嘴巴畫得太平面。

即便是省略較多線條的漫畫風格，繪製人物時也多會畫出嘴唇。

有時不會畫出雙唇，但只要稍微描繪唇形的厚度，反而能畫出更自然的嘴形。

太平面

在繪製誇張的嘴形時，將牙齒畫在適當的位置，畫面表情會更有說服力。

嘴巴跟眼睛一樣，是決定角色整體印象的重要部分。
因為嘴巴是負責「說話」的器官，因此若要讓角色說點什麼，就要畫出讓觀者不經意注目的嘴形。

頭髮

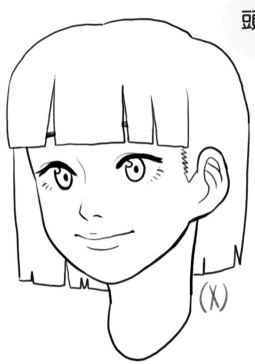

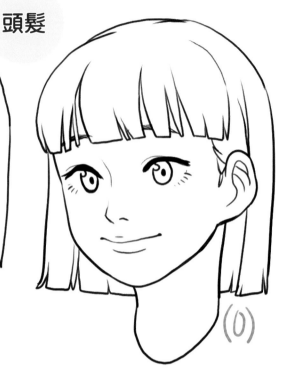

在畫人物頭髮時，注意不要畫得過於平面。

注意頭髮是由一根根的髮絲集合在一起，因此在畫出頭髮的厚度時，可用安全帽包覆頭顱的感覺繪製。

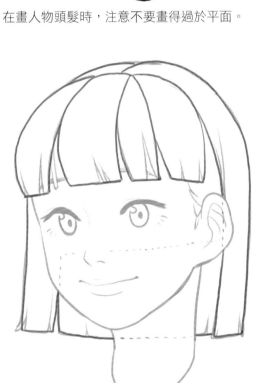

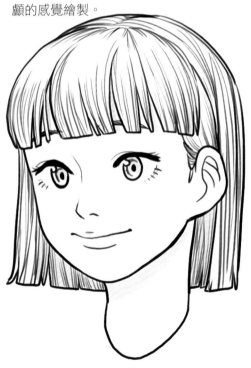

將頭髮畫分成數個區塊，想成披薩的薄麵皮一片片覆蓋的感覺會較好理解。先分出大範圍區塊，接著再進一步細分。

如此便能正確畫出帶真實感的頭髮。

頭髮並非厚重的團塊，而是輕薄的聚合物。
繪製時，要仔細畫出輪廓線。

髮尾線段
沒有連接在一起

髮尾線段
參差不齊

重疊過多
細碎的線段

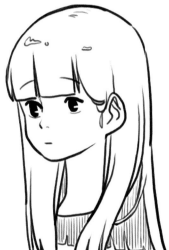

繪製長髮角色時，可以將髮束想成薄麵團會更容易作畫。

就像條狀的
韓式年糕一樣

應用1

應用2

綁起來的髮束
形狀可用較粗
的圓柱區塊來
理解。

如果太在意髮絲聚集在一起的感覺，
反而難以畫出真實的模樣，
繪製時要特別注意。

只要意識到「頭髮是髮絲的聚集」，
便能理解頭髮的質地輕盈且具流動感，
富含多種變化型態。

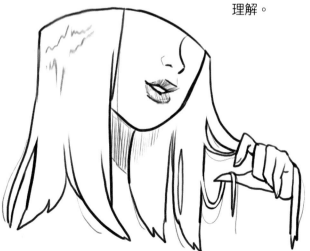

各部位的組合

眉毛上揚時，眉間距離變寬；
下垂時，距離則會縮短

一般沒有表情的眼睛，眼瞼大概會蓋住三分之一左右的面積。若能看見整個黑眼球，就代表臉部肌肉正在出力。

笑容　　　　驚訝　　　　生氣

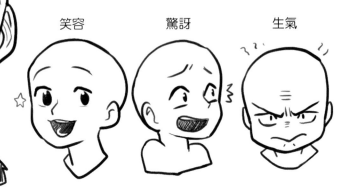

思考的眼神＋愉快的嘴形
＝思考快樂的事情

眼睛用來表現思考，嘴巴則表現情感。特別是在畫眼睛時，可以善加利用眉毛的變化。記得嘴巴在動時，鼻孔的形狀也會跟著改變。

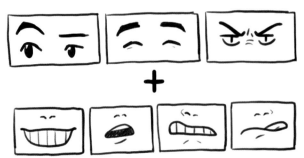

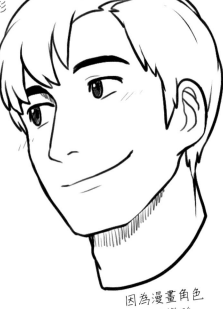

因為漫畫角色
都經過變形。
(p. 79)

若是想畫出各種表情，與其參考漫畫角色，不如參考實際人物的臉會更好！

角色的不同畫法

男性角色

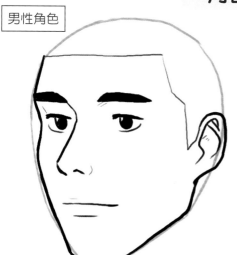

整體多為棱角和直線
（眉毛、輪廓、鼻梁、嘴角、下巴等處）

鼻子較大　　　　　眉毛較粗

女性角色

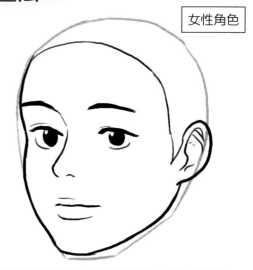

曲線較多（眉毛、眼睛、
唇、鼻尖、耳朵、臉頰、下巴等處）

眼睛較大　　　　　嘴唇較厚

孩童角色

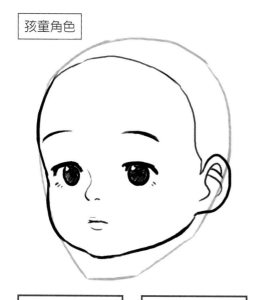

全臉較短小
（特別是下巴）

眼睛
（黑眼珠）較大

眉距較開
鼻子和嘴巴都偏小

眼睛與眉毛之間
距離較開

年長者角色

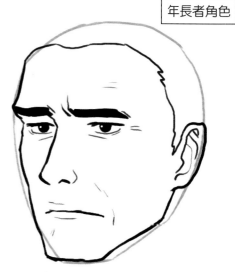

眼睛
（黑眼珠）較小　　　眉距相當窄

嘴角下垂

鼻子
（軟骨部分）較長

額頭有不規則
的皺紋

眼周有較多皺紋

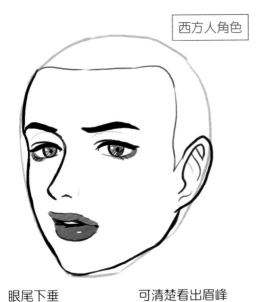

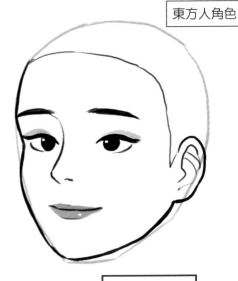

西方人角色

東方人角色

眼尾下垂　　　　　可清楚看出眉峰

兩眼（黑眼珠）距離較寬　　嘴唇較厚

鼻子長且挺拔　　眼瞼較薄

眼尾上揚　　　　眉間距離較寬

嘴唇較薄　　　　下巴圓潤

鼻子短且圓潤　　眼瞼較厚

兩眼（黑眼珠）距離較近

人的臉型有很多種！

此處列舉的只是一般的特徵而已，絕不是審美基準。
試著組合各種特徵和個性，畫出豐富多變的角色吧。

作畫步驟

繪製角度刁鑽的臉部時，此處的描繪手法
能更好表現出仰頭的角度。

先畫出
頭部

畫出輔助線

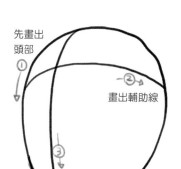

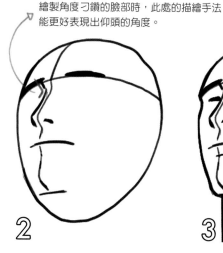

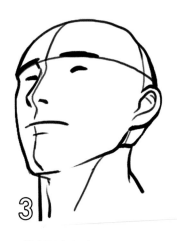

1
後腦勺畫成稍微隆起的
蛋形球體。

2
在眉毛和鼻子的位置打輔
助線，沿著立體構造畫出
鼻子與嘴巴的形狀。

3
眼睛要畫得比眉毛更靠內側
一點，接著畫出頭部形狀。

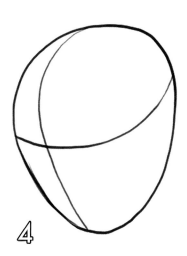

稍微凸出來

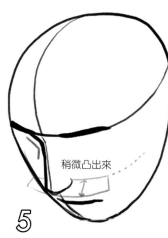

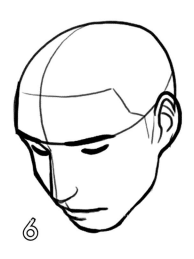

4
繪製不同角度時，也要
先畫出輔助線。

5
描繪眼睛之前先畫出眉
毛和鼻子，可避免臉型
變得平面。

6
接著再畫出眼睛、嘴巴等
影響角色印象的五官。

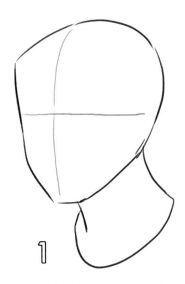

1

畫出頭部的形狀,再畫
出符合頭部角度的十字
輔助線。

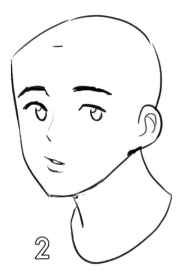

2

根據頭部角度,以眼→
鼻→嘴→耳的順序畫上
五官。

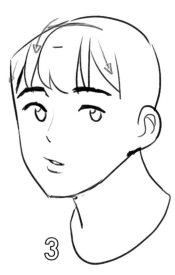

3

畫出瀏海。從頭頂開始
畫出自然垂下的感覺,
劃分毛髮的區塊,再畫
出細分的髮束。

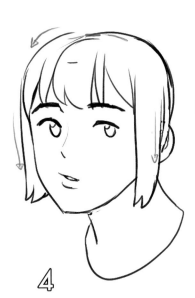

4

畫出瀏海旁的側面髮
束。與剛才的畫法相
同,畫出從頭頂向下延
伸的頭髮區塊。進行此
步驟時,也要同步清除
不需要的雜線。

畫出像是
戴著安全帽的
厚重感

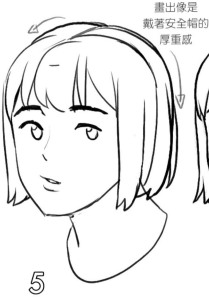

5

接著沿著頭頂的線條
(分線)畫出包覆頭部
的頭髮。

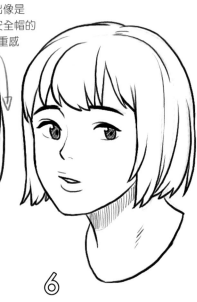

6

以底稿為基礎,將線條
整理乾淨。

漫畫與電玩角色的臉型，都是作畫者將記憶裡的資訊重新組合而成，因此並不適合作為繪畫練習的參考資料。不過像是髮色或瞳孔顏色等細節，就很適合當作設計參考資料。

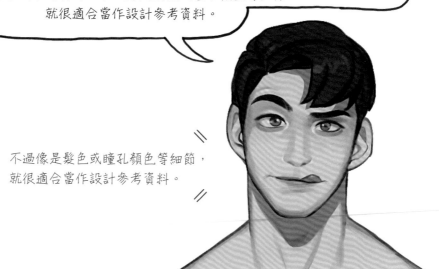

不過像是髮色或瞳孔顏色等細節，
就很適合當作設計參考資料。

漫畫與電玩角色的臉型，都是作畫者將記憶裡的資訊重新組合而成，
因此並不適合作為繪畫練習的參考資料。
像髮色或瞳孔顏色等細節，就很適合當作參考資料。

只要仔細觀察頭形、髮型、眉形和
嘴巴大小，就能掌握人物的個性！

CHAPTER 02

上半身

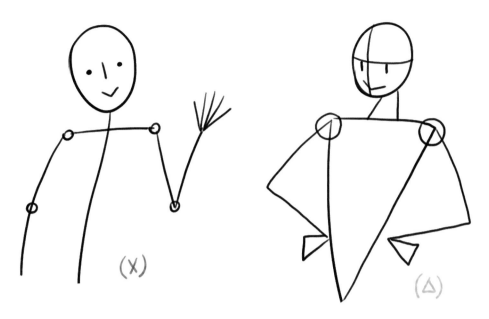

繪製草稿時，有時會從線條和圖形開始。使用線條描繪，比較容易表現出自然的動作；使用圖形描繪，則能設計出許多不同的輪廓和外形。不過無論運用線條或圖形打草稿，都有將人物畫得太平面的可能性。

繪製寫實作品時，最重要的就是要表現出作品的立體感。若每次畫圖都要像左圖一般劃分區塊，可能造成繪製上的困難。但為了理解人體的構造與形態，請各位持續努力練習，才能描繪出立體感。

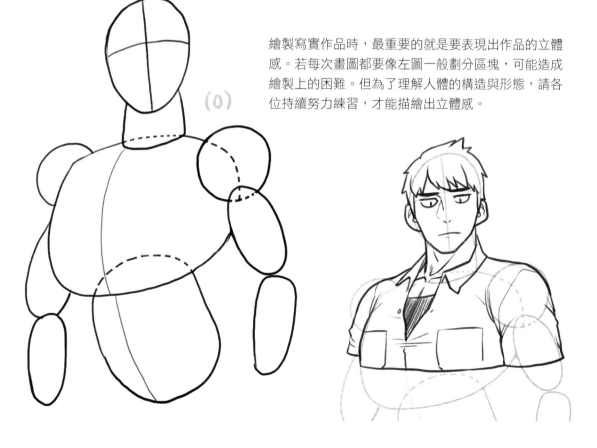

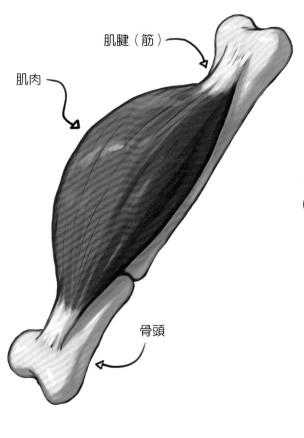

肌腱（筋）

肌肉

骨頭

肌肉施力時體積會增大；當狹長的肌肉變短時，就代表骨頭正在動作。

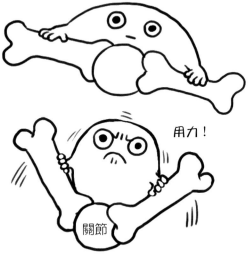

用力！

關節

直接對肌肉施力，便能了解這個原理。從肌肉膨脹的示意圖中可以推測施力的方向。

肌肉由許多區塊組合，構成複雜的構造。

也有連接許多骨頭的肌肉。

（X）

即使施加力量，肌肉也無法延伸。

（X）

肌肉與肌肉之間也不會互相連結。

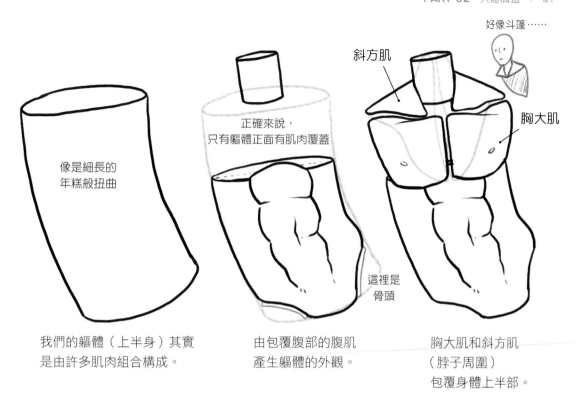

好像斗篷……

斜方肌

胸大肌

像是細長的
年糕般扭曲

正確來說，
只有軀體正面有肌肉覆蓋

這裡是
骨頭

我們的軀體（上半身）其實
是由許多肌肉組合構成。

由包覆腹部的腹肌
產生軀體的外觀。

胸大肌和斜方肌
（脖子周圍）
包覆身體上半部。

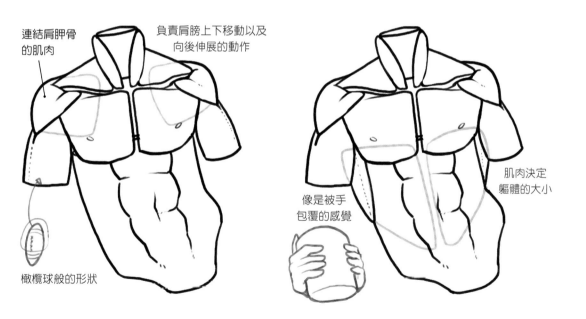

連結肩胛骨
的肌肉

負責肩膀上下移動以及
向後伸展的動作

橄欖球般的形狀

像是被手
包覆的感覺

肌肉決定
軀體的大小

連結肩胛骨的肌肉包覆肩膀，
肩膀肌肉下方則連結手臂肌肉。

背部有著翅膀般包覆至軀體側面
的大面積肌肉，從正面看不出來。

前面

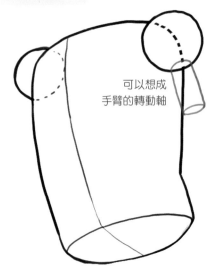

可以想成
手臂的轉動軸

在稍微擠壓的圓柱體上，
畫出能自由轉動的肩膀關節。

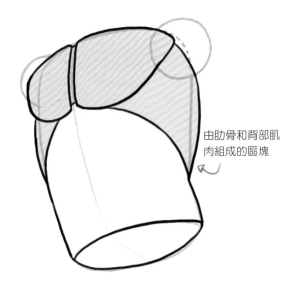

由肋骨和背部肌
肉組成的區塊

胸部 、背部至側腰的大面積區塊 ，
與腹部區塊　相交疊。
只要改變各個區塊大小，
就能畫出各式各樣的體型。

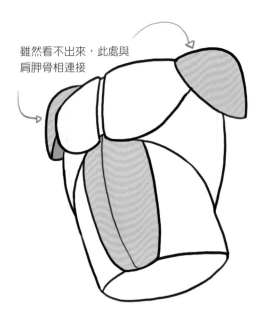

雖然看不出來，此處與
肩胛骨相連接

肩關節由肩膀的肌肉包覆；
腹部也覆蓋有腹肌。

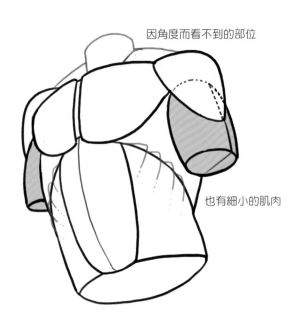

因角度而看不到的部位

也有細小的肌肉

在肩膀肌肉與軀體之間
畫出手臂的肌肉。

背面

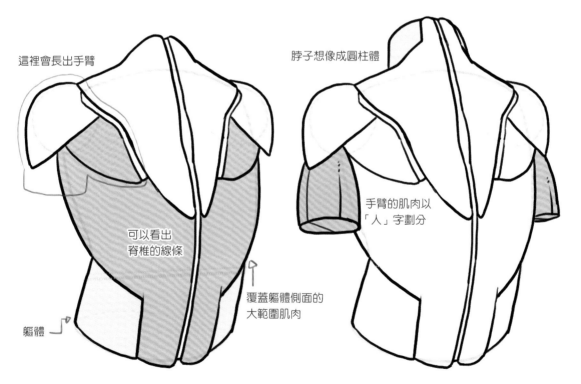

背部同樣以圓柱和關節開始作畫。

將斜方肌想像成斗篷或絲巾

左頁說明過的肩膀肌肉

肩胛骨在這裡

脊椎

背的上半部覆蓋著斜方肌和肩膀肌肉。

這裡會長出手臂

可以看出脊椎的線條

覆蓋軀體側面的大範圍肌肉

軀體

與肩胛骨重疊的肌肉會延伸至肩膀肌肉下方;後背大面積的肌肉除了覆蓋於軀體側面,也延伸至部分側腰。

脖子想像成圓柱體

手臂的肌肉以「人」字劃分

軀體和肩膀之間畫出手臂;背部的肌肉(斜方肌)則部分覆蓋至頸部後方。

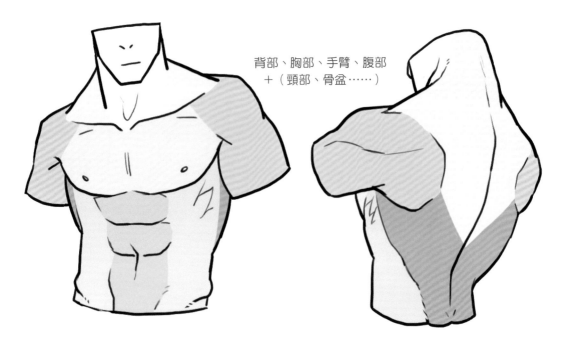

背部、胸部、手臂、腹部
＋（頸部、骨盆……）

可將軀體如此大致劃分。調整各部位的大小，就能畫出不同體型。
在每個部位交接處打上草稿線，即能表現出區塊的樣子。

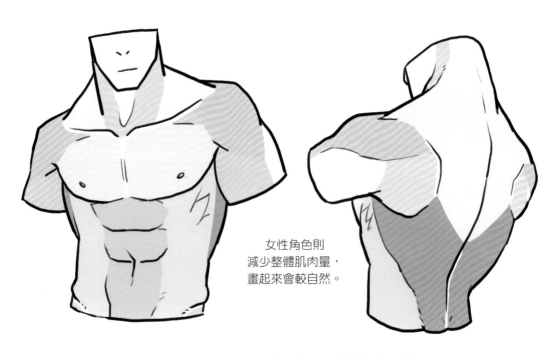

女性角色則
減少整體肌肉量，
畫起來會較自然。

接著再局部細分。現階段還不需要畫得太詳細，
但若能掌握各部位如何劃分的訣竅，作畫時會更有幫助。
白色區域為肌肉沒有連結的部分。

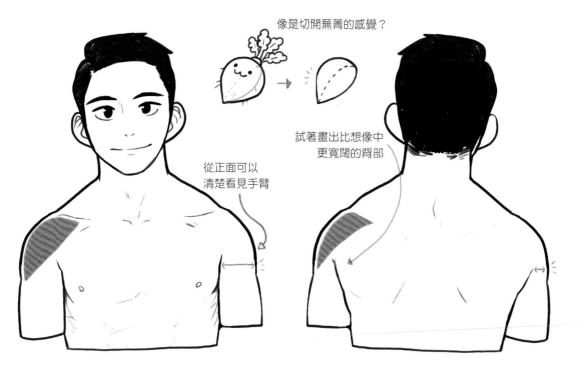

肩膀是連結軀體與手臂的部位，並非位於軀體的正側面，而是更靠前一些。
紅色部分的肌肉從側面看來像是三角形，因此稱為「三角肌」。

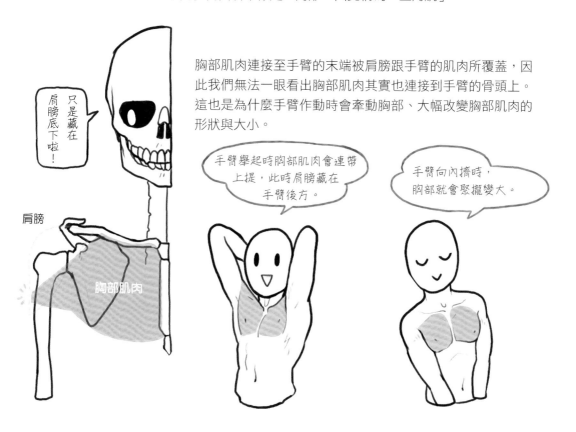

胸部肌肉連接至手臂的末端被肩膀跟手臂的肌肉所覆蓋，因此我們無法一眼看出胸部肌肉其實也連接到手臂的骨頭上。這也是為什麼手臂作動時會牽動胸部、大幅改變胸部肌肉的形狀與大小。

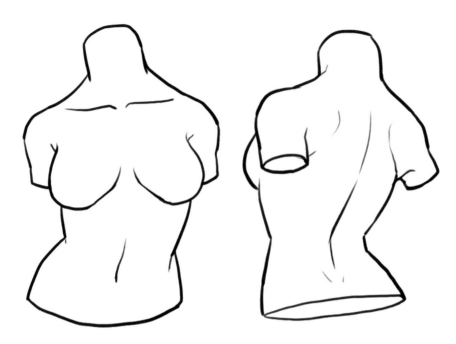

如果將女性的身體畫得跟男性一樣，會顯得不自然。
雖說肌肉和骨頭構造上並無太大差異，但還是有幾處明顯不太一樣。

胸部肌肉上方有乳房覆蓋

女性的肌肉發展比男性緩慢，
容易增加脂肪，因此可清楚看出身體的曲線。

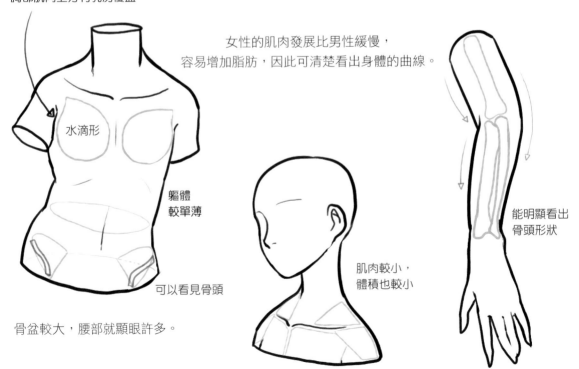

水滴形

軀體
較單薄

可以看見骨頭

骨盆較大，腰部就顯眼許多。

肌肉較小，
體積也較小

能明顯看出
骨頭形狀

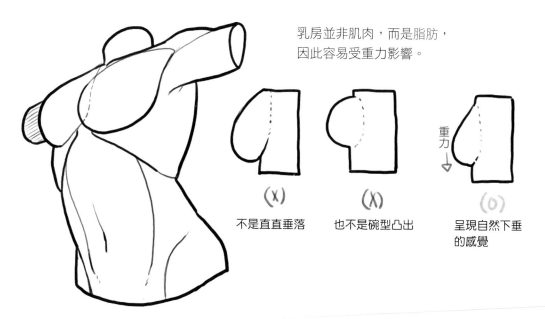

乳房並非肌肉，而是脂肪，
因此容易受重力影響。

(X)
不是直直垂落

(X)
也不是碗型凸出

(0)
呈現自然下垂
的感覺

重力

皮膚

脂肪位於皮膚與肌肉之間，所以很難像肌肉一般清楚劃分描繪。
乳房覆蓋在肌肉上方，所以幾乎看不見肌肉構造。

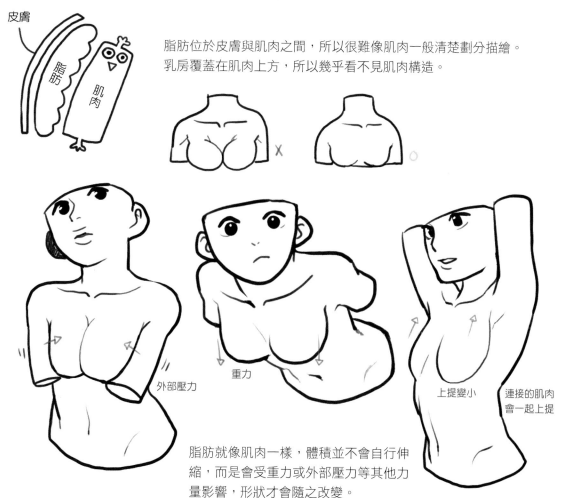

外部壓力

重力

上提變小　連接的肌肉
會一起上提

脂肪就像肌肉一樣，體積並不會自行伸
縮，而是會受重力或外部壓力等其他力
量影響，形狀才會隨之改變。

男性角色多以直線繪製，會較有立體感。

女性角色多以曲線繪製，讓軀體可以柔軟彎曲。

孩童角色使用圖形（圓柱）繪製，此時肌肉和脂肪都尚未發達。

也會使用曲線

注意立體感

想像身體中心有一顆蛋（肋骨）

沒有特別連結在一起的區塊

特別強調骨頭凸出的地方

肥胖體型的角色大多使用曲線繪製。幾乎看不到肌肉的構造，因此以區塊連接凸顯分量感。

因重力下垂

想像許多區塊組合成一體（跟劃分大面積區塊不一樣）

脂肪與肌肉描繪的差異

年長者（身形偏瘦）角色則要強調骨頭的構造。因為脂肪流失，肌肉構造也會特別明顯。

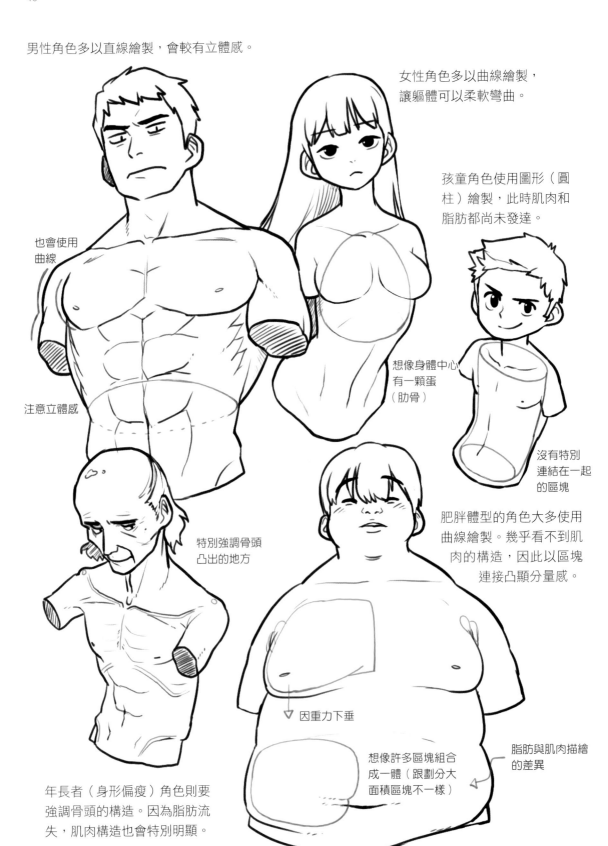

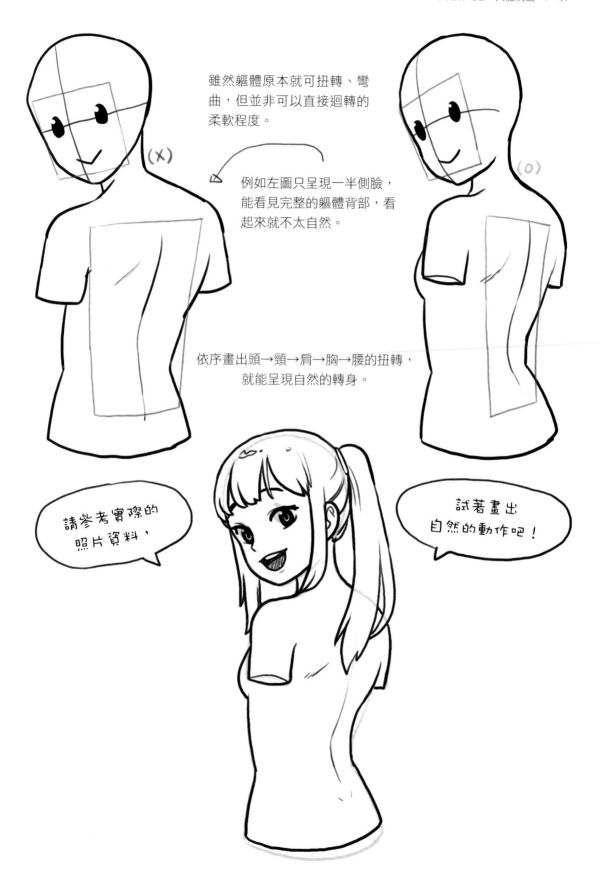

雖然軀體原本就可扭轉、彎曲，但並非可以直接迴轉的柔軟程度。

例如左圖只呈現一半側臉，能看見完整的軀體背部，看起來就不太自然。

(X)

(O)

依序畫出頭→頸→肩→胸→腰的扭轉，就能呈現自然的轉身。

請參考實際的照片資料，

試著畫出自然的動作吧！

作畫步驟

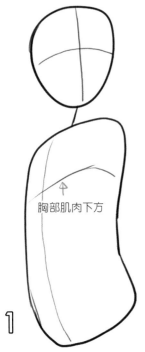

胸部肌肉下方

1 決定軀體的大小,簡單畫出必要的輔助線。

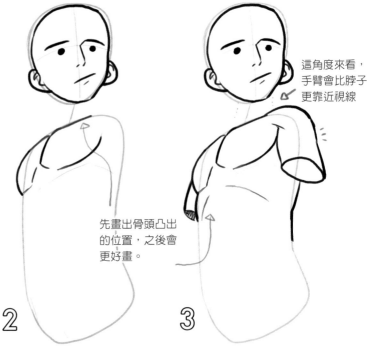

先畫出骨頭凸出的位置,之後會更好畫。

這角度來看,手臂會比脖子更靠近視線

2 以較大區塊的胸部為基準開始作畫。背部則以斜方肌為基準。

3 胸部附近的肌肉從靠近視線的區塊開始描繪。

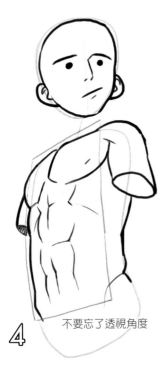

不要忘了透視角度

4 配合肌肉位置,描繪其他較大的肌肉。

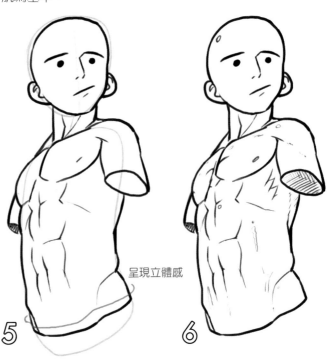

呈現立體感

5 距離視線較遠的部分,及被遮擋、較難看見的部位也要確實畫上。

6 進一步細部描繪肌肉,並劃分界線。

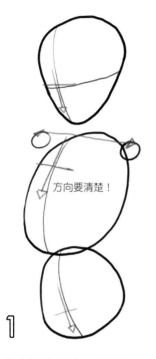

方向要清楚！

1

若大面積區塊不好理解，可以詳細劃分區塊再來描繪。

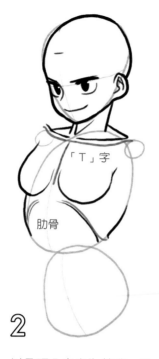

「T」字

肋骨

2

以骨頭凸出處為基準，從較大的肌肉開始繪製。

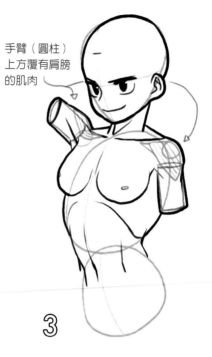

手臂（圓柱）上方覆有肩膀的肌肉

3

陸續加上其他連結的部位。

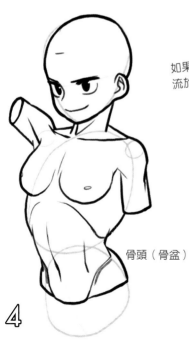

骨頭（骨盆）

4

繪製區塊時，先忽略一開始的輔助線，以圓柱狀呈現軀體。

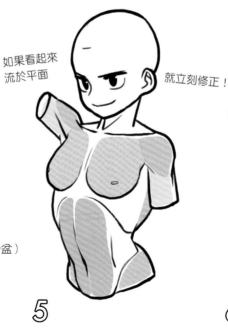

如果看起來流於平面

就立刻修正！

5

之後再確認細部區塊，以及連接不夠自然的地方。

6

整理線稿，清除不需要的雜線，再增添細節。

CHAPTER 03

手臂

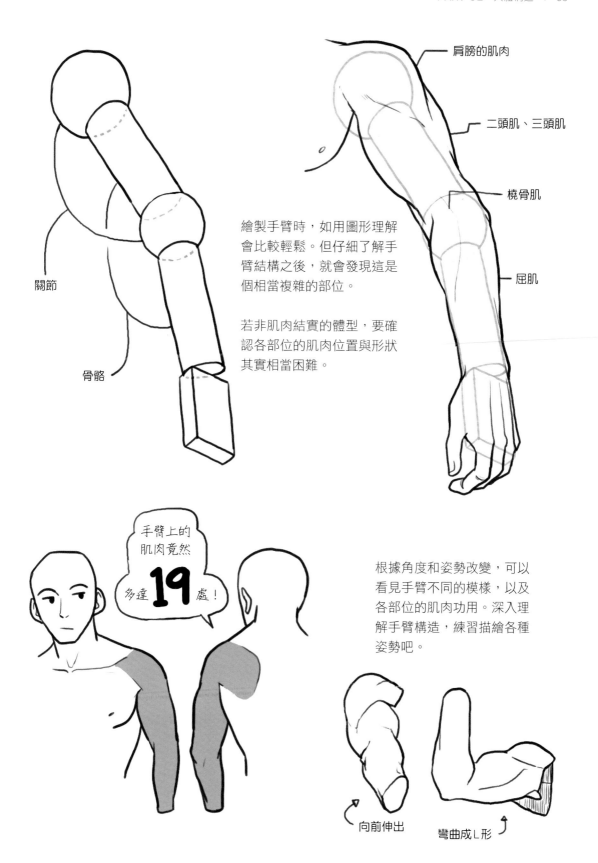

肩膀的肌肉

二頭肌、三頭肌

橈骨肌

屈肌

關節

骨骼

繪製手臂時，如用圖形理解會比較輕鬆。但仔細了解手臂結構之後，就會發現這是個相當複雜的部位。

若非肌肉結實的體型，要確認各部位的肌肉位置與形狀其實相當困難。

手臂上的肌肉竟然多達 **19** 處！

根據角度和姿勢改變，可以看見手臂不同的模樣，以及各部位的肌肉功用。深入理解手臂構造，練習描繪各種姿勢吧。

向前伸出

彎曲成 L 形

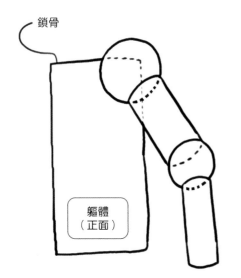

鎖骨

軀體
（正面）

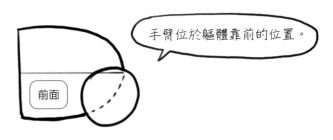

前面

手臂位於軀體靠前的位置。

手臂與軀體連結的部分，被肩膀肌肉像蓋子一樣包覆。
以球體的概念描繪關節及手臂骨骼，畫上主要肌肉，便能理解其構造。

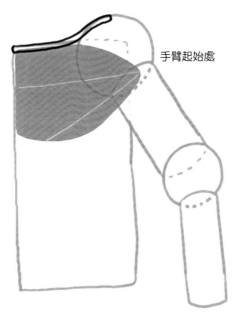

手臂起始處

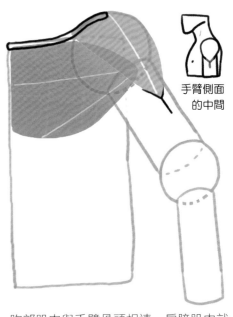

手臂側面
的中間

胸部肌肉沿著鎖骨延伸的位置，
可以連結到手臂的起始處。

胸部肌肉與手臂骨頭相連，肩膀肌肉就覆蓋在其上。手臂側面中央有3塊肌肉聚集，蓋在最上面的就是三角肌。

從正上方看

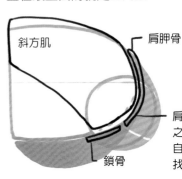

斜方肌

肩胛骨

肩胛骨與鎖骨之間（摸摸看自己的身體，找出這位置）

鎖骨

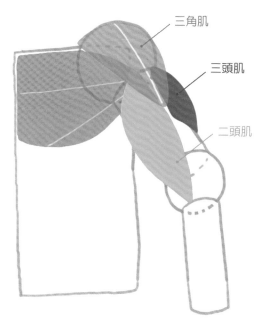

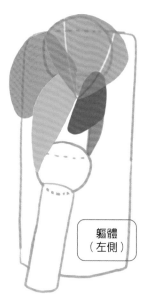

軀體
（左側）

以手臂側面（肩膀肌肉聚集處）為基準，前為二頭肌，後為三頭肌。請將此視為手臂上最醒目的肌肉。

二頭肌相對較長，但三頭肌所包覆的面積較大。

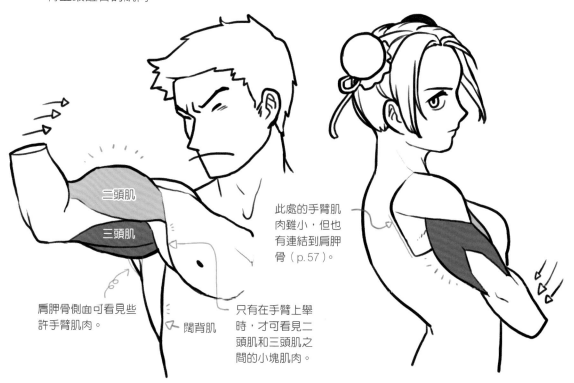

肩胛骨側面可看見些許手臂肌肉。

閣背肌

此處的手臂肌肉雖小，但也有連結到肩胛骨（p.57）。

只有在手臂上舉時，才可看見二頭肌和三頭肌之間的小塊肌肉。

二頭肌是展現肌力的肌肉，只要手臂彎曲就能清楚看見。

相反地，當手臂延伸時就能清楚看見三頭肌。雖然日常生活幾乎不太使用，也較少看見三頭肌，但此處的肌肉與手臂粗細則有很大的關係。

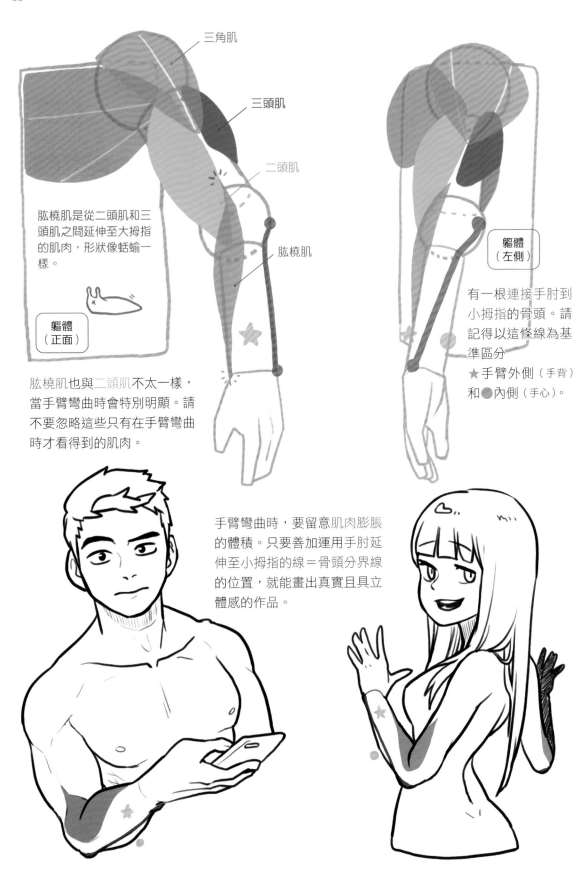

三角肌

三頭肌

二頭肌

肱橈肌

肱橈肌是從二頭肌和三頭肌之間延伸至大拇指的肌肉，形狀像蛞蝓一樣。

軀體
（正面）

肱橈肌也與二頭肌不太一樣，當手臂彎曲時會特別明顯。請不要忽略這些只有在手臂彎曲時才看得到的肌肉。

軀體
（左側）

有一根連接手肘到小拇指的骨頭。請記得以這條線為基準區分
★手臂外側（手背）和●內側（手心）。

手臂彎曲時，要留意肌肉膨脹的體積。只要善加運用手肘延伸至小拇指的線＝骨頭分界線的位置，就能畫出真實且具立體感的作品。

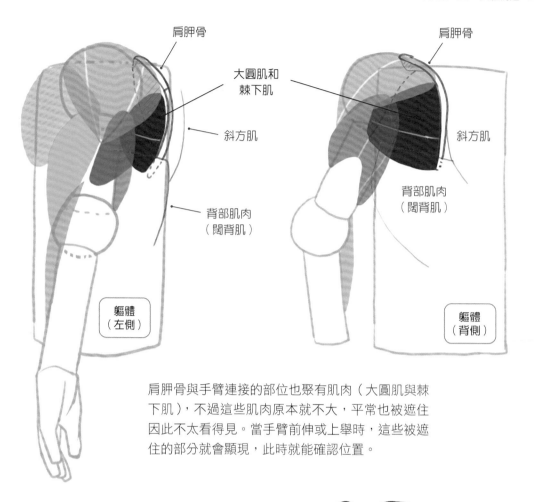

肩胛骨與手臂連接的部位也聚有肌肉（大圓肌與棘下肌），不過這些肌肉原本就不大，平常也被遮住因此不太看得見。當手臂前伸或上舉時，這些被遮住的部分就會顯現，此時就能確認位置。

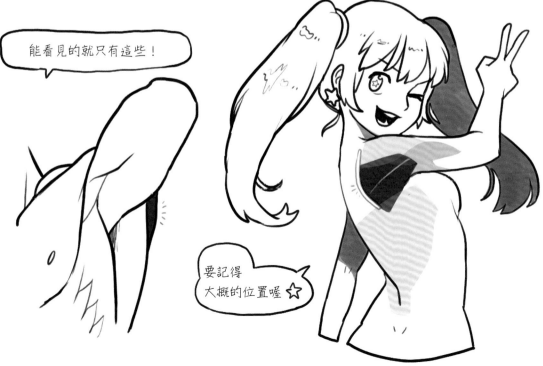

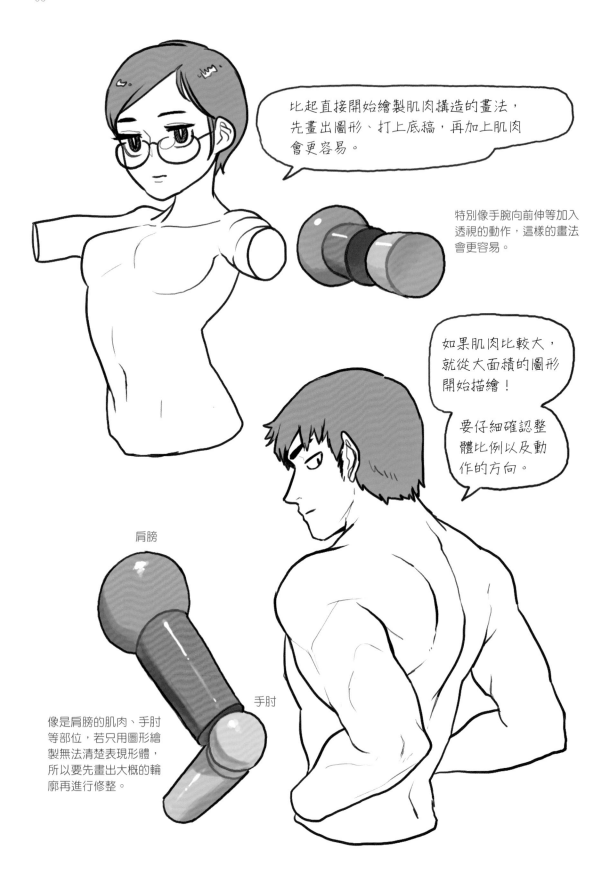

比起直接開始繪製肌肉構造的畫法，先畫出圖形、打上底稿，再加上肌肉會更容易。

特別像手腕向前伸等加入透視的動作，這樣的畫法會更容易。

如果肌肉比較大，就從大面積的圖形開始描繪！

要仔細確認整體比例以及動作的方向。

肩膀

手肘

像是肩膀的肌肉、手肘等部位，若只用圖形繪製無法清楚表現形體，所以要先畫出大概的輪廓再進行修整。

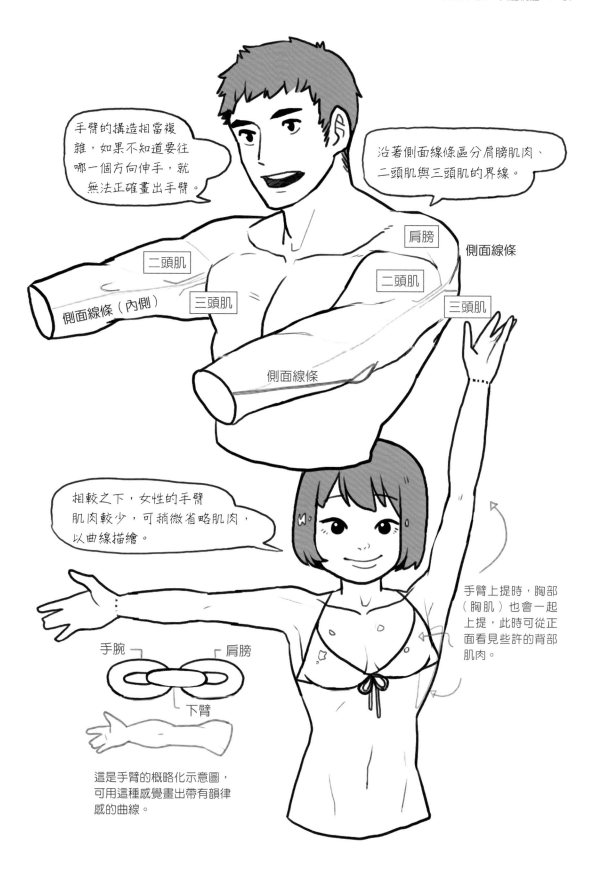

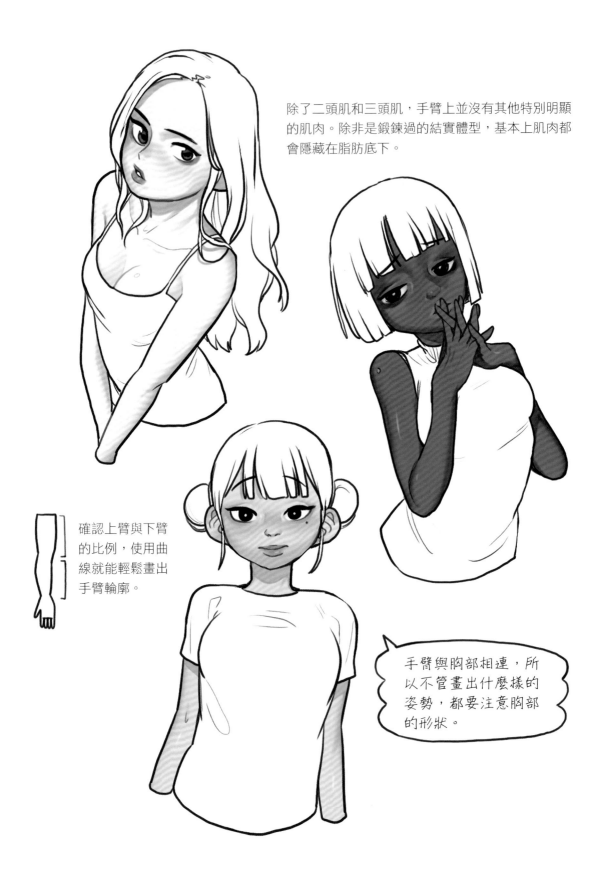

除了二頭肌和三頭肌，手臂上並沒有其他特別明顯的肌肉。除非是鍛鍊過的結實體型，基本上肌肉都會隱藏在脂肪底下。

確認上臂與下臂的比例，使用曲線就能輕鬆畫出手臂輪廓。

手臂與胸部相連，所以不管畫出什麼樣的姿勢，都要注意胸部的形狀。

EXERCISE

CHAPTER 04

手

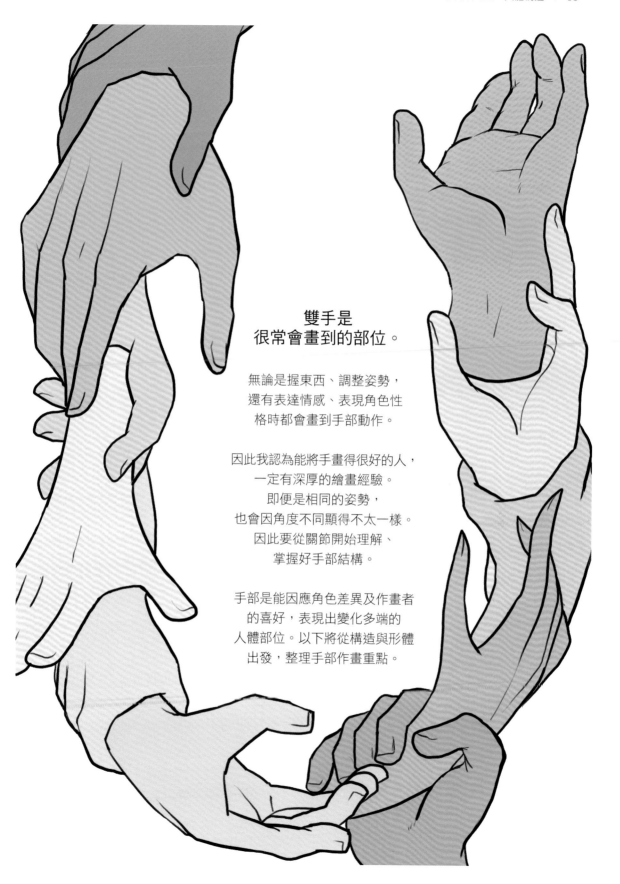

雙手是
很常會畫到的部位。

無論是握東西、調整姿勢，
還有表達情感、表現角色性
格時都會畫到手部動作。

因此我認為能將手畫得很好的人，
一定有深厚的繪畫經驗。
即便是相同的姿勢，
也會因角度不同顯得不太一樣。
因此要從關節開始理解、
掌握好手部結構。

手部是能因應角色差異及作畫者
的喜好，表現出變化多端的
人體部位。以下將從構造與形體
出發，整理手部作畫重點。

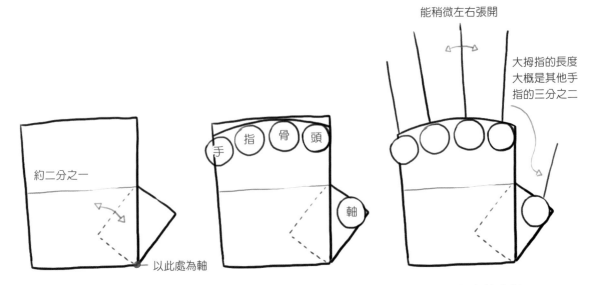

手掌可大略視為上寬下窄的
梯形，大拇指則從手掌底下
拉出一個方形。

手指是以手指骨頭為軸，並以相同的軸為基準彎
曲，也能做出左右方向的開合。但是除了彎曲，
無法做出大規模的動作。因此像是轉動等較大的
動作，就要盡量考慮到整隻手掌的動作。

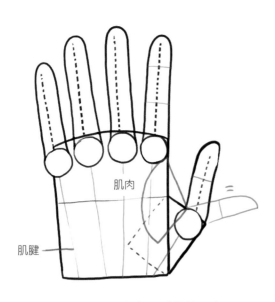

手指的長度基本上跟手背差不多
長，或者更短一些，能以指關節
為基準彎曲。手部沒有大面積的
肌肉，因此以骨頭和肌腱上覆蓋
脂肪的感覺來描繪即可。

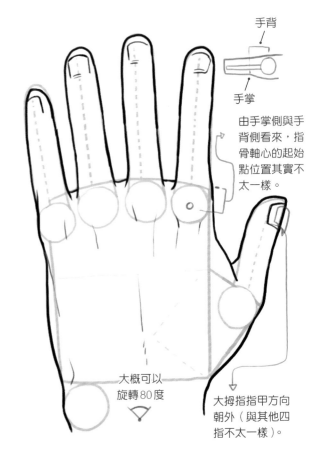

將手掌想像成彎曲的厚重書本。雖然書本不像手指一樣能做出複雜的動作，但仍是構成手形的重要區塊。

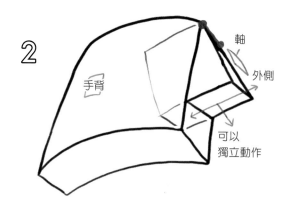

手背

軸

外側

可以獨立動作

大拇指可以想成獨立出手掌的構造，以手腕內側的軸為基準，是與其他手指不同的六面體結構。以此前提思考，會比較容易理解大拇指根的結構。

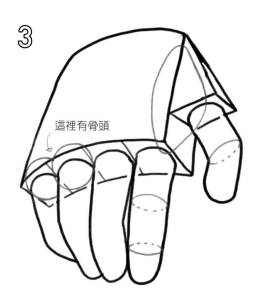

這裡有骨頭

手指結構為圓柱形，可以做出有別於手掌的獨立動作。

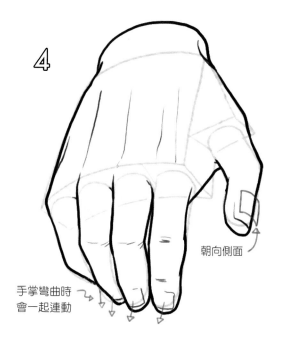

朝向側面

手掌彎曲時會一起連動

注意沿著骨骼凸出的部分，加上皮膚和些許脂肪。

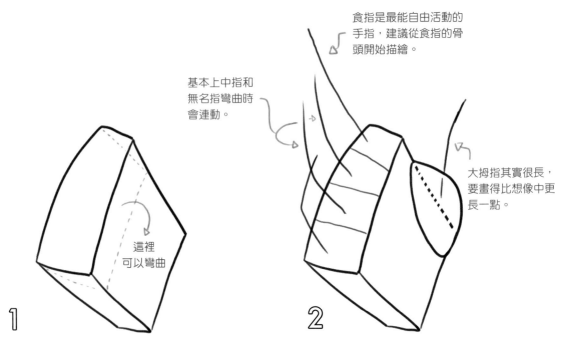

食指是最能自由活動的手指，建議從食指的骨頭開始描繪。

基本上中指和無名指彎曲時會連動。

大拇指其實很長，要畫得比想像中更長一點。

這裡可以彎曲

1

描繪手的本體。首先畫出稍微彎曲的六面體掌握外形，接著如 p.65 的說明，將它想像成一本彎曲的厚重書本。

2

畫出大拇指根的厚重脂肪，留意手指方向及動作，再以曲線畫出手指的骨頭。

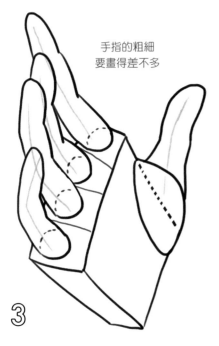

手指的粗細要畫得差不多

3

以骨骼為基礎畫上手指。

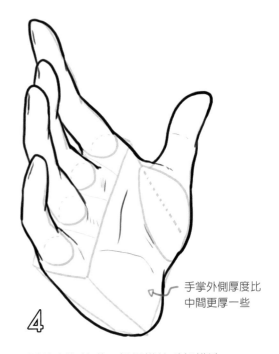

手掌外側厚度比中間更厚一些

4

以輪廓為基礎，仔細描繪手部構造。

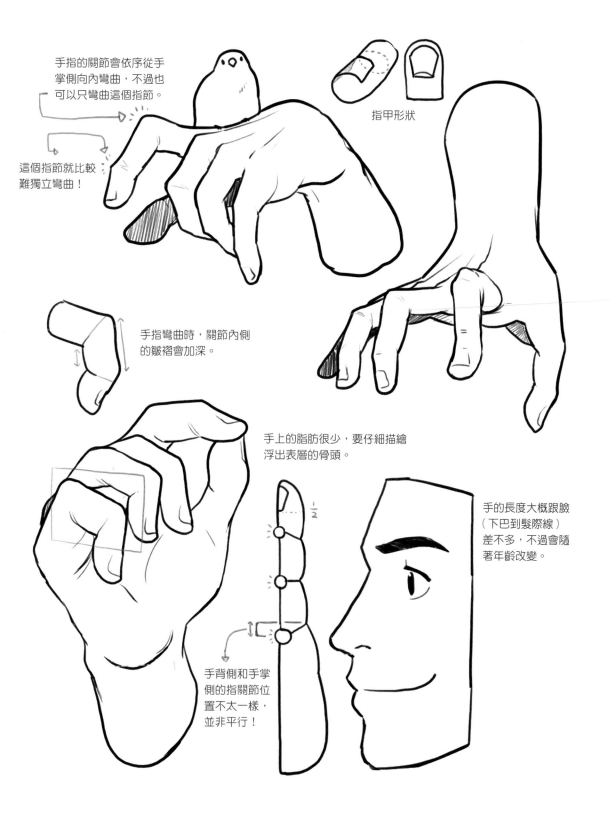

手指的關節會依序從手掌側向內彎曲，不過也可以只彎曲這個指節。

這個指節就比較難獨立彎曲！

指甲形狀

手指彎曲時，關節內側的皺褶會加深。

手上的脂肪很少，要仔細描繪浮出表層的骨頭。

手的長度大概跟臉（下巴到髮際線）差不多，不過會隨著年齡改變。

手背側和手掌側的指關節位置不太一樣，並非平行！

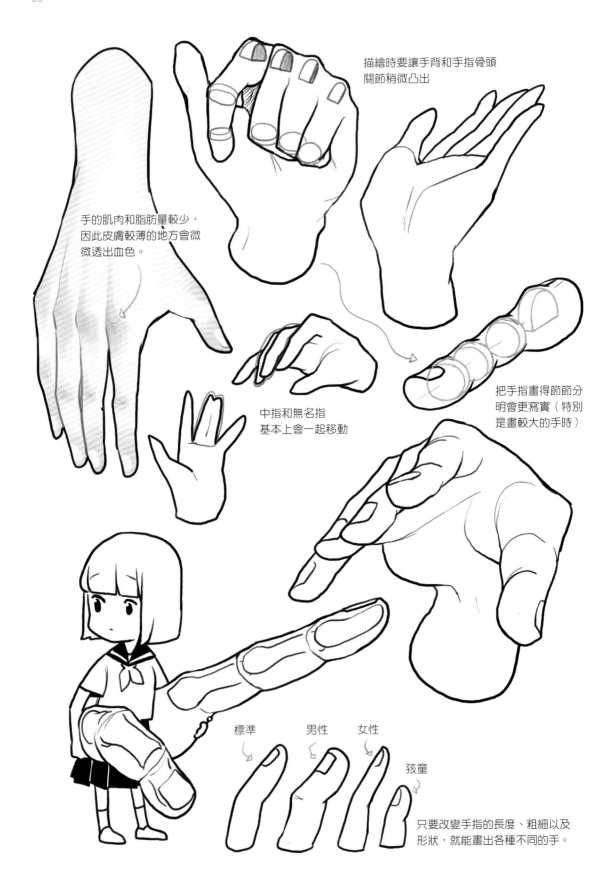

描繪時要讓手背和手指骨頭
關節稍微凸出

手的肌肉和脂肪量較少，
因此皮膚較薄的地方會微
微透出血色。

把手指畫得節節分
明會更寫實（特別
是畫較大的手時）

中指和無名指
基本上會一起移動

標準　男性　女性

孩童

只要改變手指的長度、粗細以及
形狀，就能畫出各種不同的手。

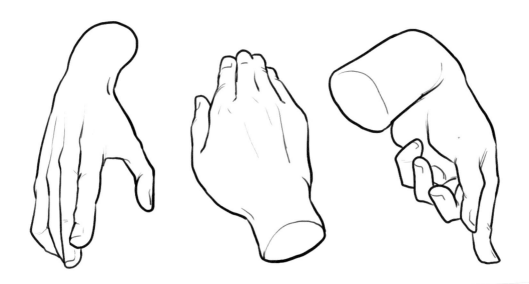

手部是平常就能頻繁觀察的身體部位，
同時也是最能自由動作的部位。
可以參考自己的雙手或照片資料練習繪製！

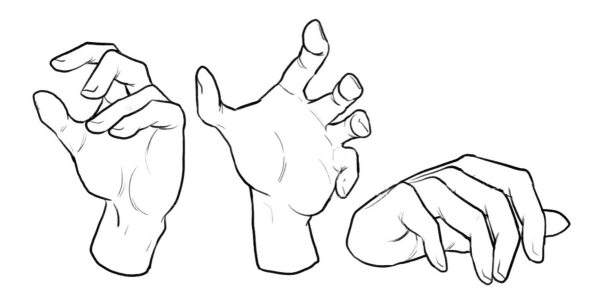

練習描摹！

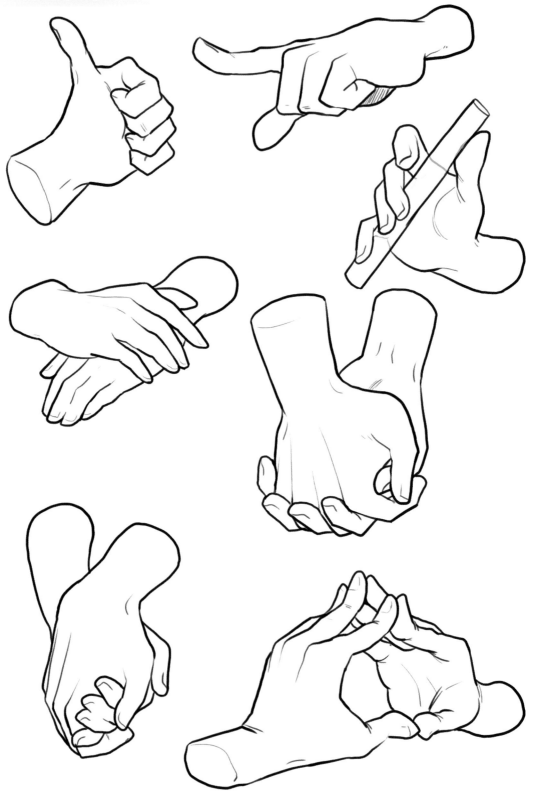

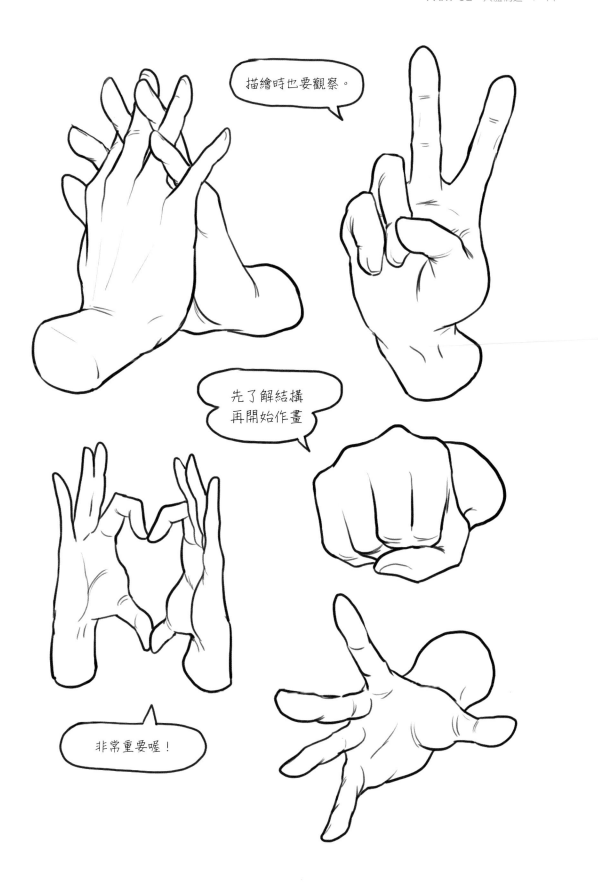

CHAPTER 05

下半身

只要留心整體的比例與男女的差異，就能輕鬆繪製！

下半身的結構可以用輕鬆圖形理解。大部分的情況下，
描繪的都是穿著衣服的狀態，較少將肌肉詳實繪出。

此章節將針對下半身結構進行簡單的說明，以及介紹更
多具魅力的畫法。

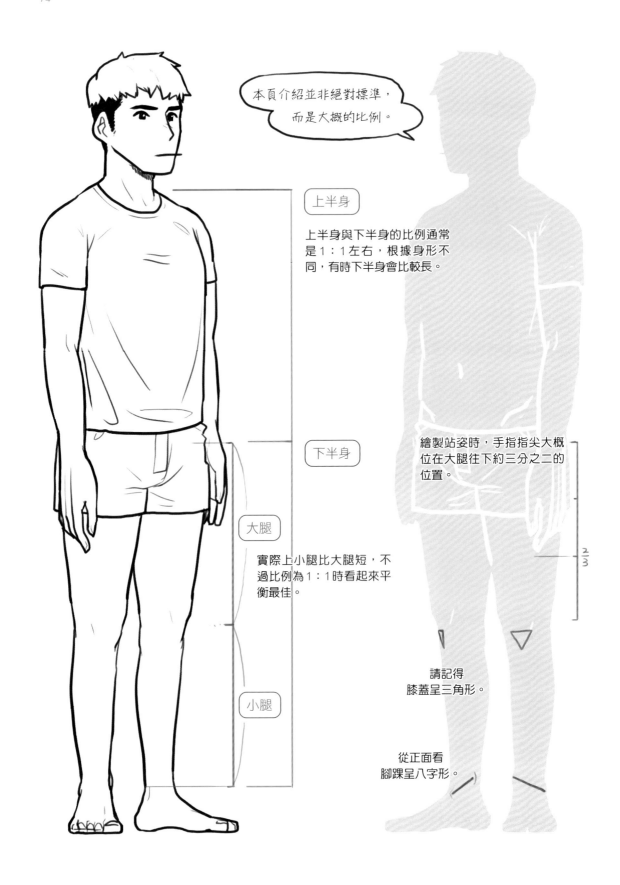

本頁介紹並非絕對標準，而是大概的比例。

上半身

上半身與下半身的比例通常是1：1左右，根據身形不同，有時下半身會比較長。

下半身

繪製站姿時，手指指尖大概位在大腿往下約三分之二的位置。

大腿

實際上小腿比大腿短，不過比例為1：1時看起來平衡最佳。

請記得膝蓋呈三角形。

小腿

從正面看腳踝呈八字形。

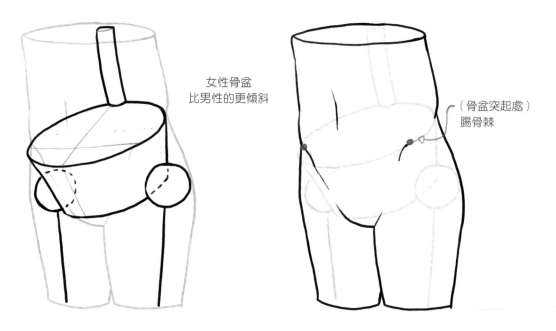

女性骨盆
比男性的更傾斜

（骨盆突起處）
腸骨棘

軀體下半部有個像盤子狀的骨頭，稱為骨盆。
僅以平面來看較難理解形狀，因此先畫出簡單的圖形。

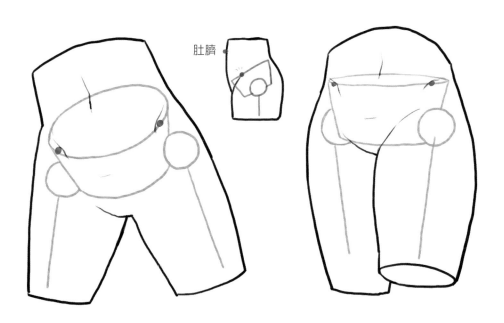

肚臍

骨盆正前方有個雙手能觸摸得到的骨頭（腸骨棘）。
以此部分為基準區分上半身與下半身。
骨盆稍微往前傾斜，位在比肚臍更下方的位置。

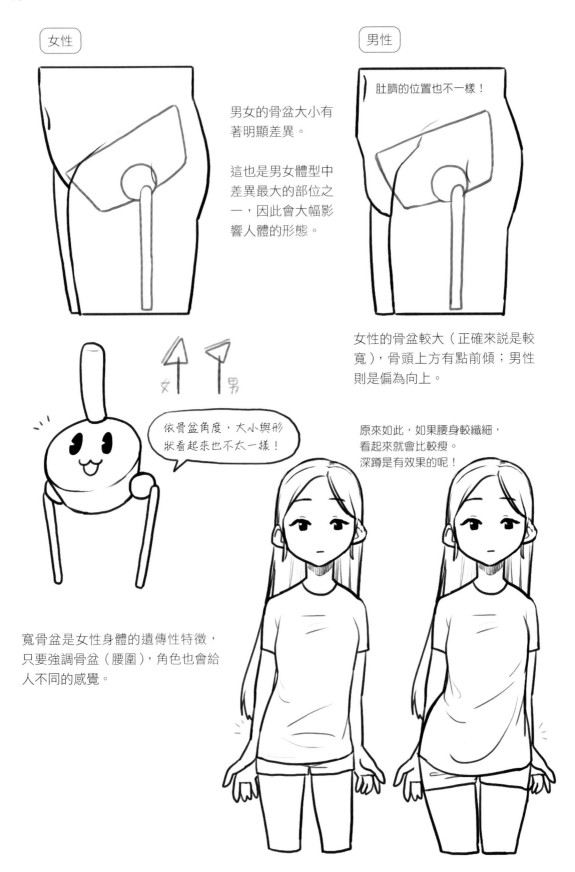

女性

男性

男女的骨盆大小有著明顯差異。

這也是男女體型中差異最大的部位之一，因此會大幅影響人體的形態。

肚臍的位置也不一樣！

女性的骨盆較大（正確來說是較寬），骨頭上方有點前傾；男性則是偏為向上。

依骨盆角度，大小與形狀看起來也不太一樣！

原來如此，如果腰身較纖細，看起來就會比較瘦。深蹲是有效果的呢！

寬骨盆是女性身體的遺傳性特徵，只要強調骨盆（腰圍），角色也會給人不同的感覺。

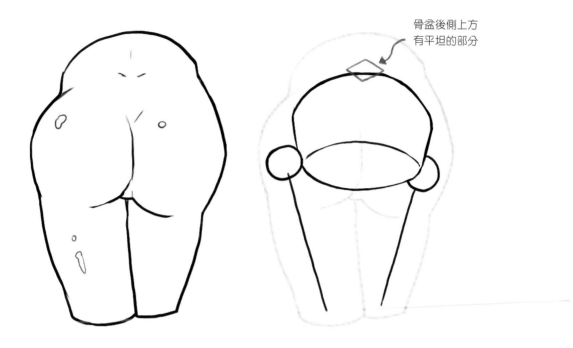

骨盆後側上方
有平坦的部分

從臀部後側觀看的骨盆形狀，可以確認骨盆往前傾。
臀部脂肪較多，用曲線描繪會比較好。

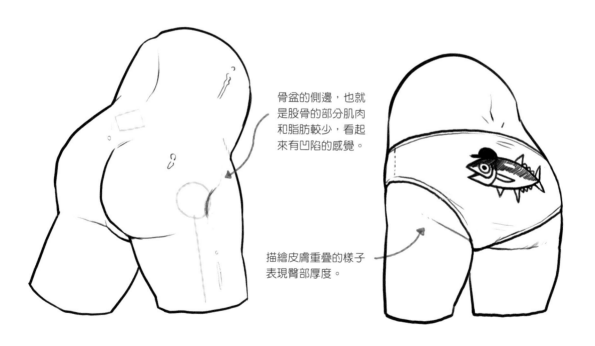

骨盆的側邊，也就
是股骨的部分肌肉
和脂肪較少，看起
來有凹陷的感覺。

描繪皮膚重疊的樣子
表現臀部厚度。

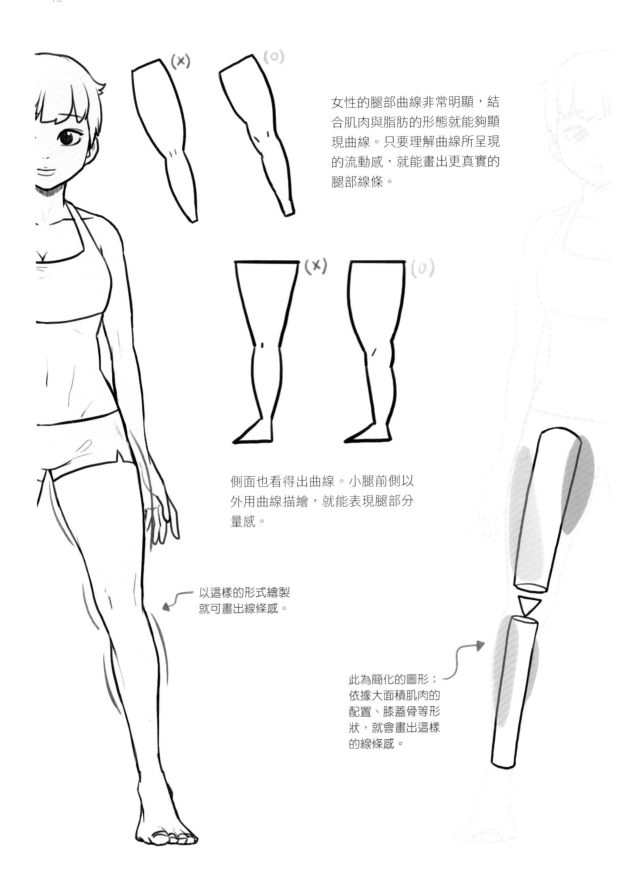

(×) (○)

女性的腿部曲線非常明顯，結合肌肉與脂肪的形態就能夠顯現曲線。只要理解曲線所呈現的流動感，就能畫出更真實的腿部線條。

(×) (○)

側面也看得出曲線。小腿前側以外用曲線描繪，就能表現腿部分量感。

以這樣的形式繪製就可畫出線條感。

此為簡化的圖形；依據大面積肌肉的配置、膝蓋骨等形狀，就會畫出這樣的線條感。

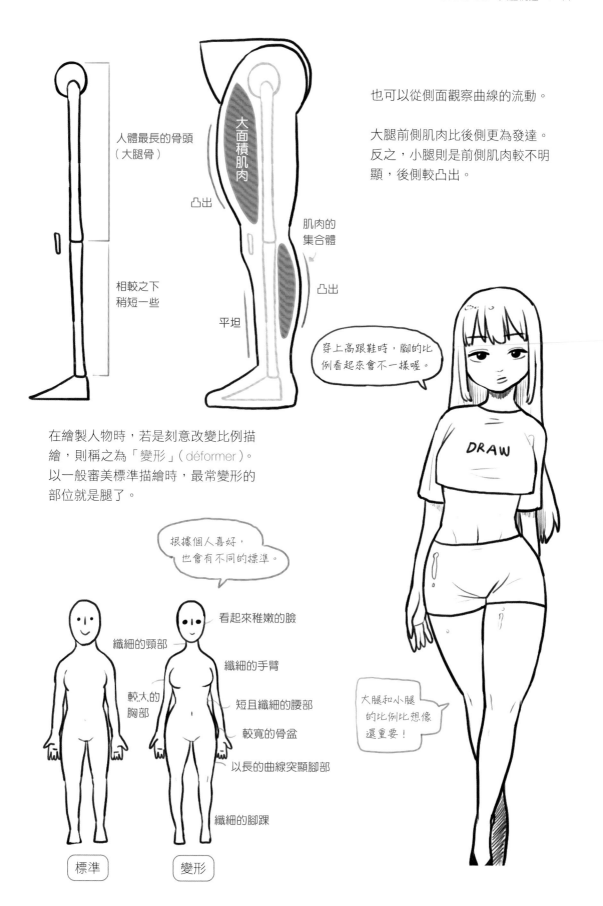

人體最長的骨頭
（大腿骨）

相較之下
稍短一些

大面積肌肉

凸出

肌肉的
集合體

凸出

平坦

也可以從側面觀察曲線的流動。

大腿前側肌肉比後側更為發達。
反之，小腿則是前側肌肉較不明
顯，後側較凸出。

穿上高跟鞋時，腳的比
例看起來會不一樣喔。

在繪製人物時，若是刻意改變比例描
繪，則稱之為「變形」（déformer）。
以一般審美標準描繪時，最常變形的
部位就是腿了。

根據個人喜好，
也會有不同的標準。

看起來稚嫩的臉

纖細的頸部

纖細的手臂

較大的
胸部

短且纖細的腰部

較寬的骨盆

以長的曲線突顯腳部

纖細的腳踝

標準

變形

大腿和小腿
的比例比想像
還重要！

繪製全身時，會發現腿部占了很大的比例。
描繪站姿時，身體的重心由腿部支撐，因此
在畫手臂、脊椎以及描繪身體的力量、移動
的方向時，需要繪製出能夠維持姿勢平衡的
腿部。

搖晃

若腳沒有維持身體重心穩定，整體
看起來就會搖搖晃晃。

施力方向

注意皮膚重疊

在描繪肌肉和曲線前，先用
簡單的圖形組合會比較好。

身體的重心

將小腿想成狹小的圓柱體
會比較容易理解。

嗨呼！

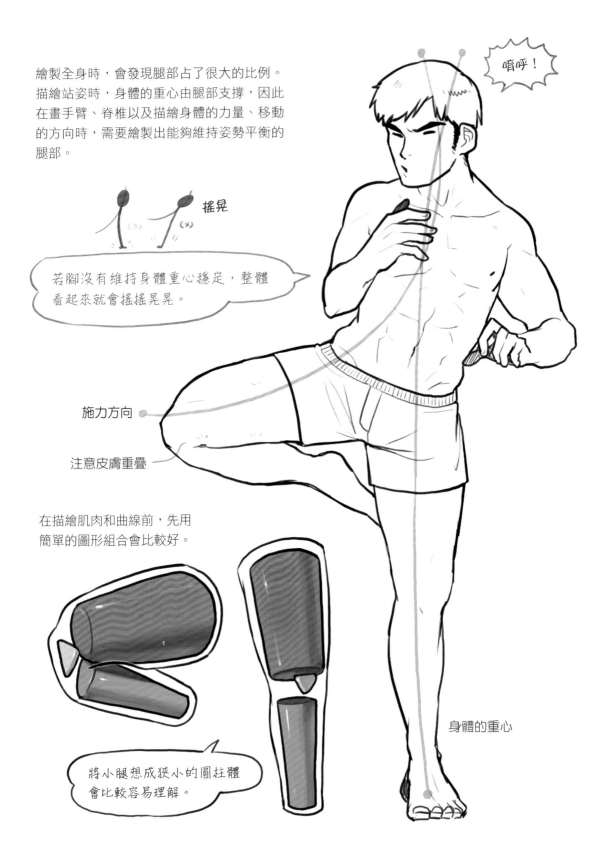

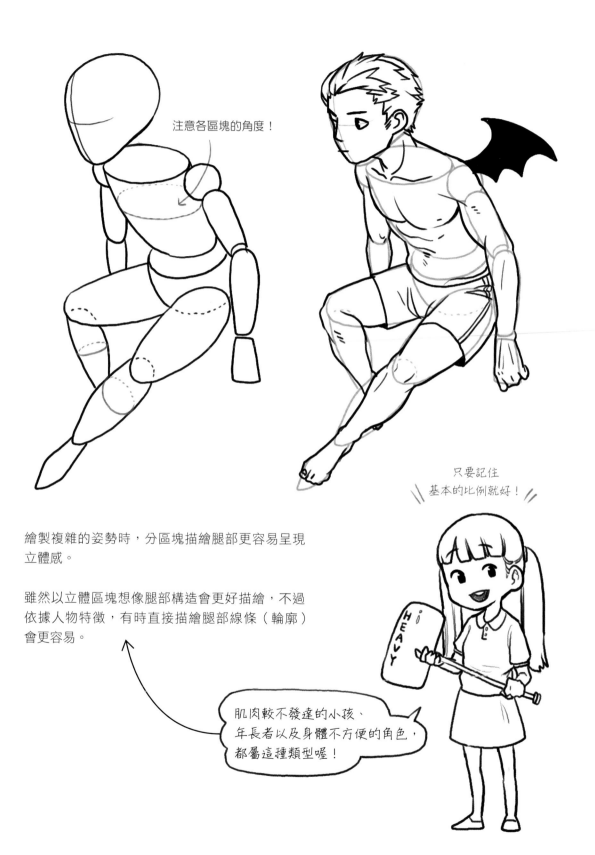

注意各區塊的角度！

只要記住
基本的比例就好！

繪製複雜的姿勢時，分區塊描繪腿部更容易呈現
立體感。

雖然以立體區塊想像腿部構造會更好描繪，不過
依據人物特徵，有時直接描繪腿部線條（輪廓）
會更容易。

肌肉較不發達的小孩、
年長者以及身體不方便的角色，
都屬這種類型喔！

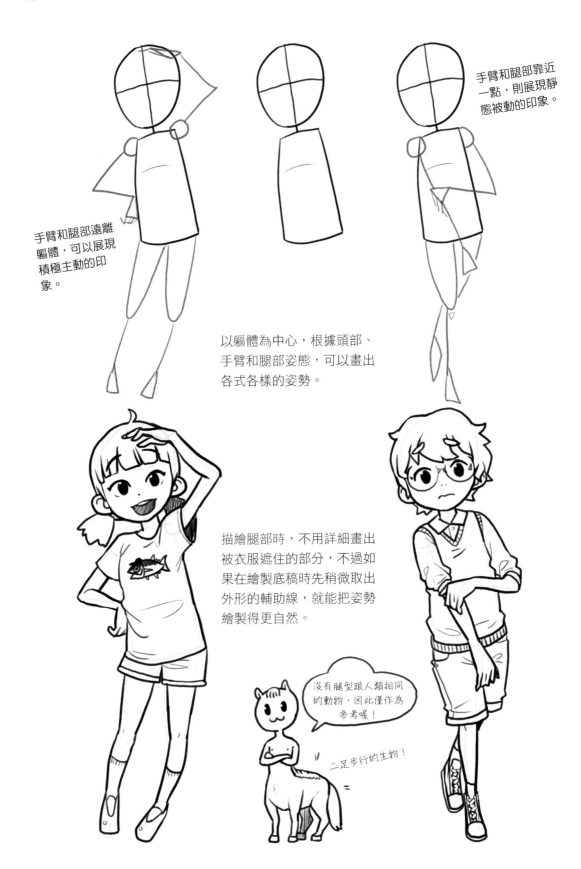

手臂和腿部靠近
一點，則展現靜
態被動的印象。

手臂和腿部遠離
軀體，可以展現
積極主動的印
象。

以軀體為中心，根據頭部、
手臂和腿部姿態，可以畫出
各式各樣的姿勢。

描繪腿部時，不用詳細畫出
被衣服遮住的部分，不過如
果在繪製底稿時先稍微取出
外形的輔助線，就能把姿勢
繪製得更自然。

沒有腿型跟人類相同
的動物，因此僅作為
參考喔！

二足步行的生物！

比起臉和上半身，腿部的繪製重
點較少，有時也會省略或是大略
描繪處理。

不過，如果養成只畫臉和上半身
的習慣，想要描繪腿部動作時，
就無法自然呈現。

因此繪圖時都要盡量畫出全身！
在作畫的同時思考姿勢和服裝設
計，也是不錯的練習喔！

CHAPTER 06

腳部

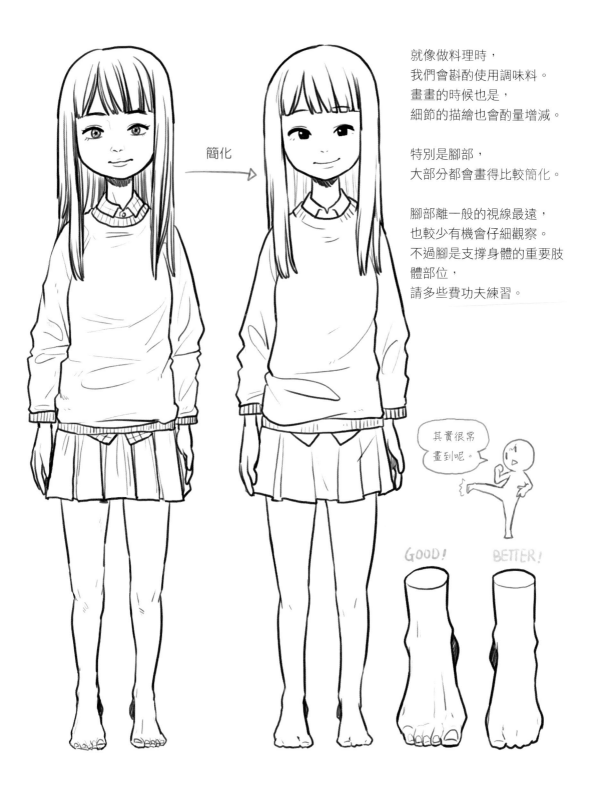

簡化

就像做料理時，
我們會斟酌使用調味料。
畫畫的時候也是，
細節的描繪也會酌量增減。

特別是腳部，
大部分都會畫得比較簡化。

腳部離一般的視線最遠，
也較少有機會仔細觀察。
不過腳是支撐身體的重要肢
體部位，
請多些費功夫練習。

其實很常
畫到呢。

GOOD!　　BETTER!

86

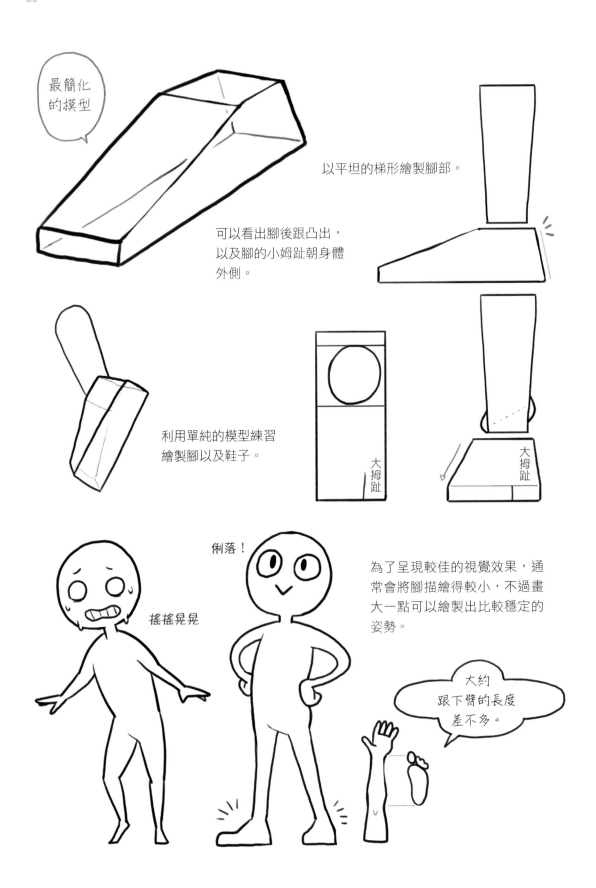

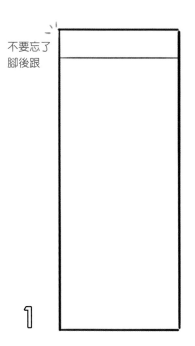

不要忘了
腳後跟

1

先繪製長方形。腳部的前側比後側寬。

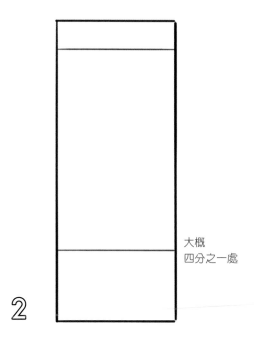

大概
四分之一處

2

腳趾比想像中長一些，最長的腳趾大約占
腳部的四分之一。

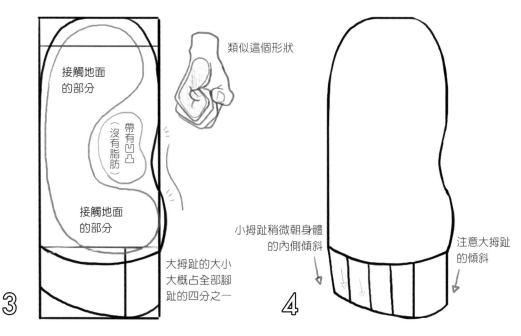

類似這個形狀

接觸地面
的部分

帶有凹凸
（沒有脂肪）

接觸地面
的部分

大拇趾的大小
大概占全部腳
趾的四分之一

3

如同接觸地面時的緩衝，將接地部分畫得
較圓潤。參考脂肪的形狀，確認呈現輪廓
的曲線。

小拇趾稍微朝身體
的內側傾斜

注意大拇趾
的傾斜

4

腳的大拇趾比其他四趾大，也需注意腳趾
的方向。

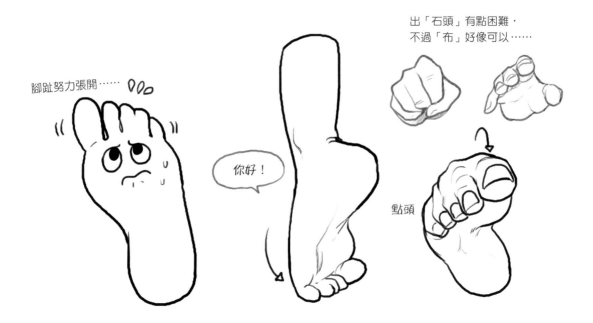

腳部無法像手一樣自由轉動，不過基本構造差不多，多少可以彎曲。
了解這個原理，試著以區塊區分繪製會更容易理解。

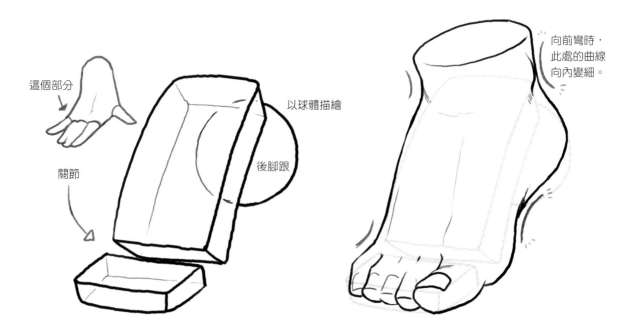

與手部相同，腳部的腳趾甲與趾間關節處是最柔軟的位置。
腳底後方的後腳跟可視為聚合狀態，因此需另外繪製。

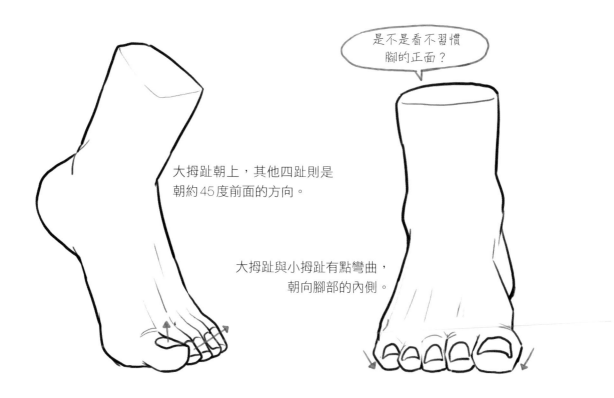

是不是看不習慣腳的正面？

大拇趾朝上，其他四趾則是朝約 45 度前面的方向。

大拇趾與小拇趾有點彎曲，朝向腳部的內側。

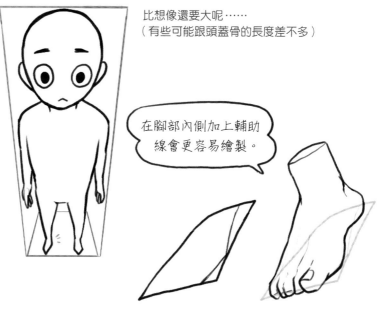

腳部離視線最遠，根據角度會產生很大的變化，因此容易畫得不自然。

比想像還要大呢……
（有些可能跟頭蓋骨的長度差不多）

在腳部內側加上輔助線會更容易繪製。

只要了解腳底接觸地面的面積●，就能畫出
不同角度的腳。

腳的中趾與無名趾大致會一起動作。

有骨頭喔！

繪製離地的腳時，將後腳跟繪製成
凸出的感覺。

腳的構造呈現拱形，可將腳底
分成三個部分。

的順序為體重所承重
的重量。

不過●●的部分
脂肪較多。

依腳趾的方向
分成三個部分。

此處稍呈拱形

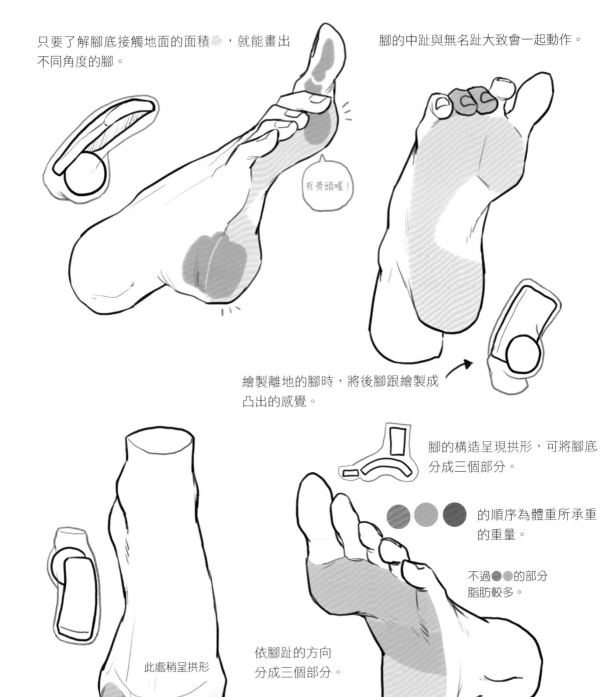

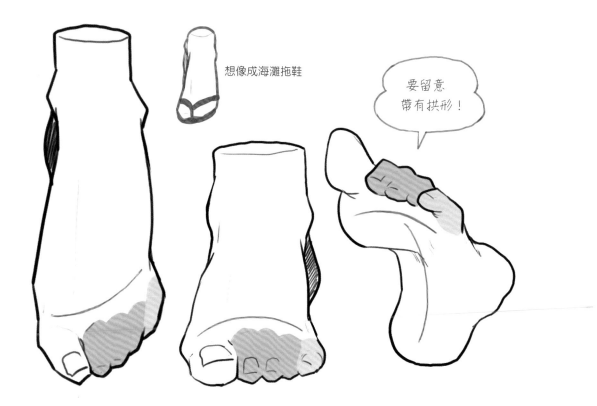

想像成海灘拖鞋

要留意
帶有拱形！

若要簡化腳趾形狀，可以劃分成大拇趾與其他四趾。小趾與其他二～四趾的形狀有點不太一樣，有時會根據角度分別繪製。簡略繪製時，保有腳的曲線和拱形構造。

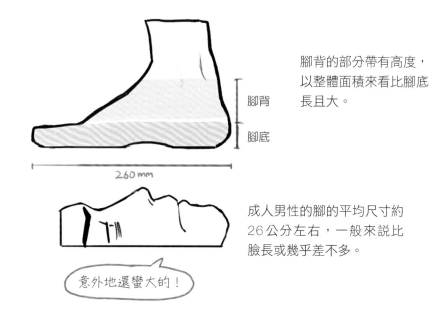

腳背的部分帶有高度，以整體面積來看比腳底長且大。

腳背

腳底

260 mm

成人男性的腳的平均尺寸約26公分左右，一般來說比臉長或幾乎差不多。

意外地還蠻大的！

阿基里斯腱
（腳筋，紅色線的部分）
也要以曲線畫出！

繪製鞋子

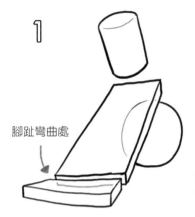

1

在畫鞋子時,先以圖形開始描繪。腳背跟腳趾彎曲的部分要分開畫出。

腳趾彎曲處

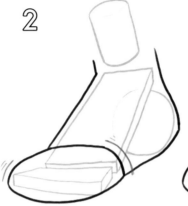

2

以覆蓋鞋子材質的印象,將鞋尖畫成圓潤的感覺。雖然會因鞋子種類而異,不過腳趾彎曲部分大概就是邊界。

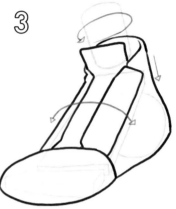

3

繪製其他部分,要呈現立體感。

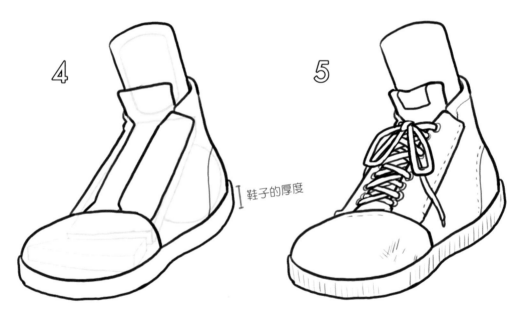

4

繪製鞋底。球鞋、女鞋等不同類型的形狀也不盡相同。

鞋子的厚度

5

加上細節就完成了。

EXERCISE

PART 03

嘗試
各種繪畫

CHAPTER 01

衣服

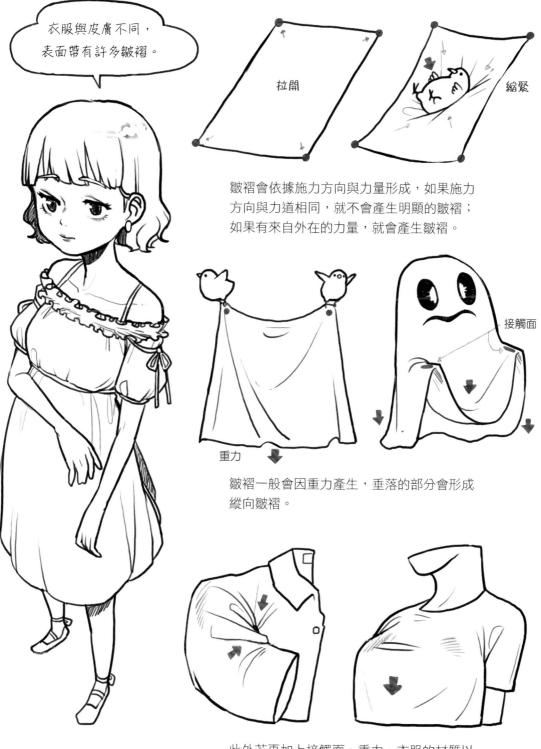

衣服與皮膚不同，表面帶有許多皺褶。

拉開

縮緊

皺褶會依據施力方向與力量形成，如果施力方向與力道相同，就不會產生明顯的皺褶；如果有來自外在的力量，就會產生皺褶。

接觸面

重力

皺褶一般會因重力產生，垂落的部分會形成縱向皺褶。

此外若再加上接觸面、重力、衣服的材質以及風等因素，都會改變皺褶的形狀。本章將整理不同成因所產生的皺褶形狀重點。

大多情況下，畫出接觸面與接觸面之間形成的皺
褶會相對比較自然。衣服與身體之間的空間（以
下稱「空隙」）會顯現皺褶。另外，根據施力方
向不同，皺褶的方向也會改變。

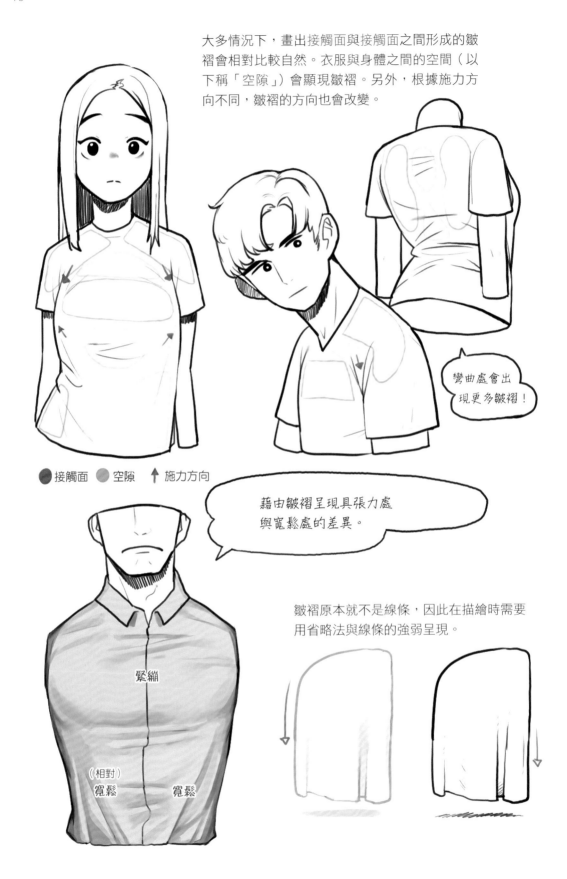

彎曲處會出
現更多皺褶！

● 接觸面　● 空隙　↑ 施力方向

藉由皺褶呈現具張力處
與寬鬆處的差異。

皺褶原本就不是線條，因此在描繪時需要
用省略法與線條的強弱呈現。

緊繃

（相對）
寬鬆　　　寬鬆

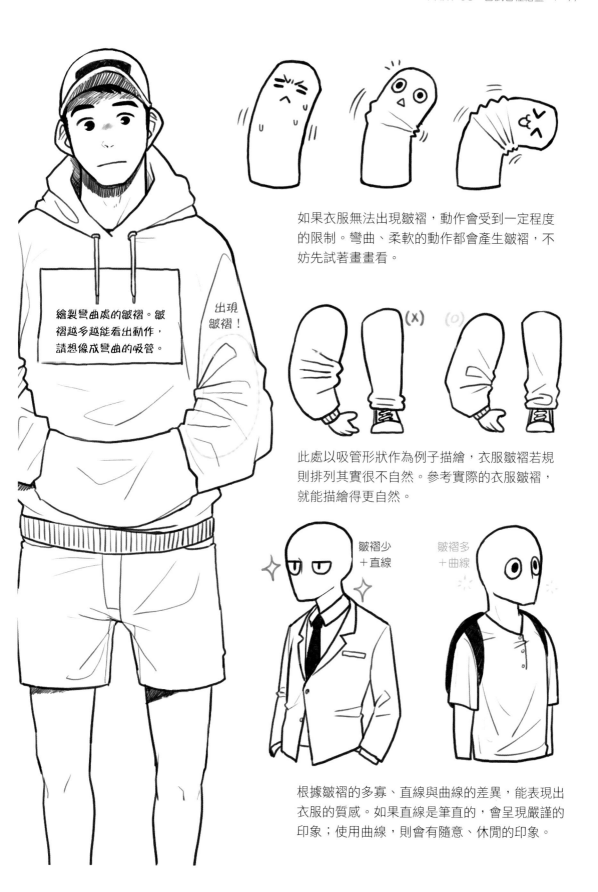

繪製彎曲處的皺褶。皺褶越多越能看出動作，請想像成彎曲的吸管。

出現皺褶！

如果衣服無法出現皺褶，動作會受到一定程度的限制。彎曲、柔軟的動作都會產生皺褶，不妨先試著畫畫看。

(X)　(O)

此處以吸管形狀作為例子描繪，衣服皺褶若規則排列其實很不自然。參考實際的衣服皺褶，就能描繪得更自然。

皺褶少＋直線

皺褶多＋曲線

根據皺褶的多寡、直線與曲線的差異，能表現出衣服的質感。如果直線是筆直的，會呈現嚴謹的印象；使用曲線，則會有隨意、休閒的印象。

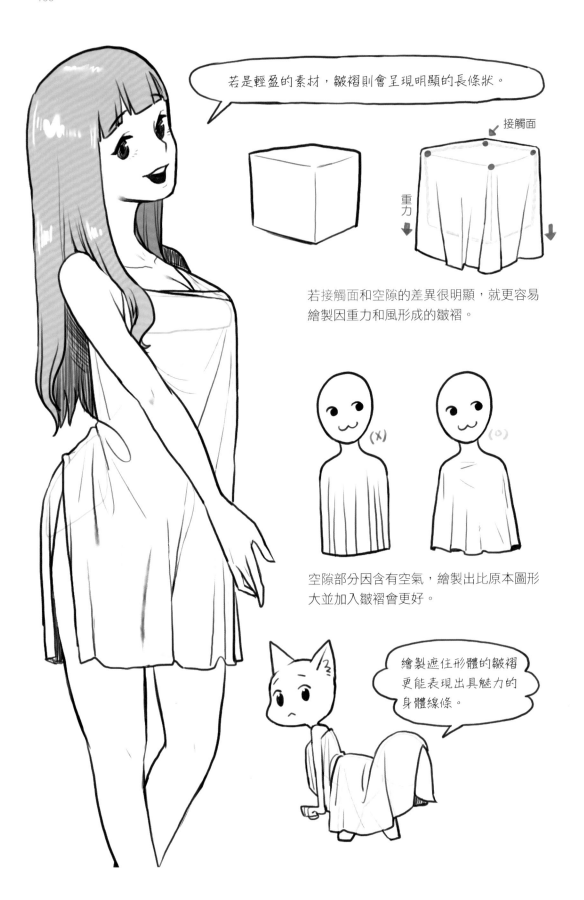

若是輕盈的素材，皺褶則會呈現明顯的長條狀。

接觸面

重力

若接觸面和空隙的差異很明顯，就更容易
繪製因重力和風形成的皺褶。

(X)　(○)

空隙部分因含有空氣，繪製出比原本圖形
大並加入皺褶會更好。

繪製遮住形體的皺褶
更能表現出具魅力的
身體線條。

若是穿著合身的衣物（西裝、一般的褲子等）或是像在冬季大衣內穿著多層次的衣物（雪裝、羽絨外套等），只會在必要的部位形成皺褶。手肘、腰部、大腿和膝蓋後側時常會彎曲，一定要畫上皺褶。

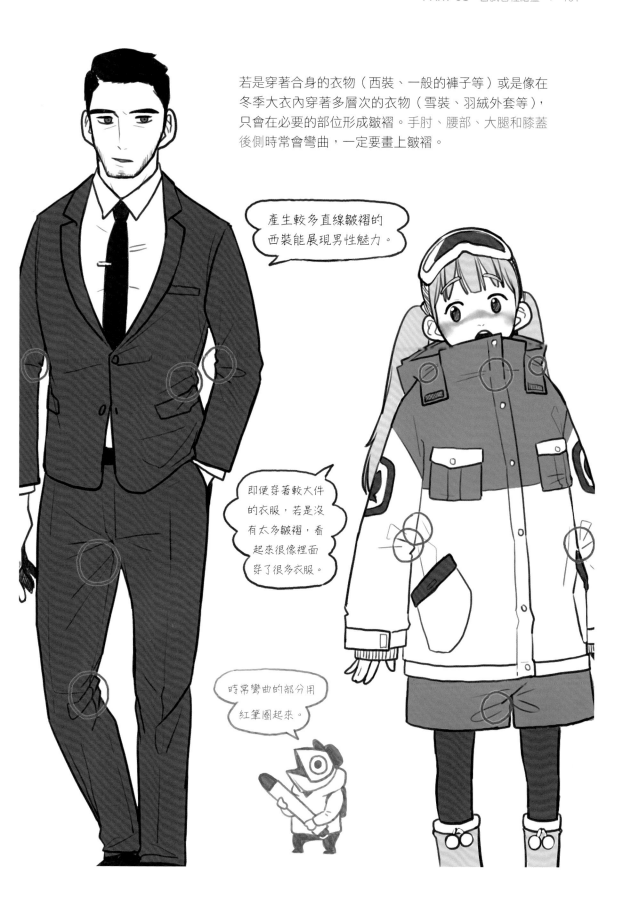

產生較多直線皺褶的西裝能展現男性魅力。

即便穿著較大件的衣服，若是沒有太多皺褶，看起來很像裡面穿了很多衣服。

時常彎曲的部分用紅筆圈起來。

幅寬較大的衣物，特別是下擺較寬的裙子會因重
力形成皺褶。除了接觸面以外，衣服後側亦有許
多空隙，會出現大幅度曲線的皺褶。請取大範圍
盡情繪製此處的皺褶。

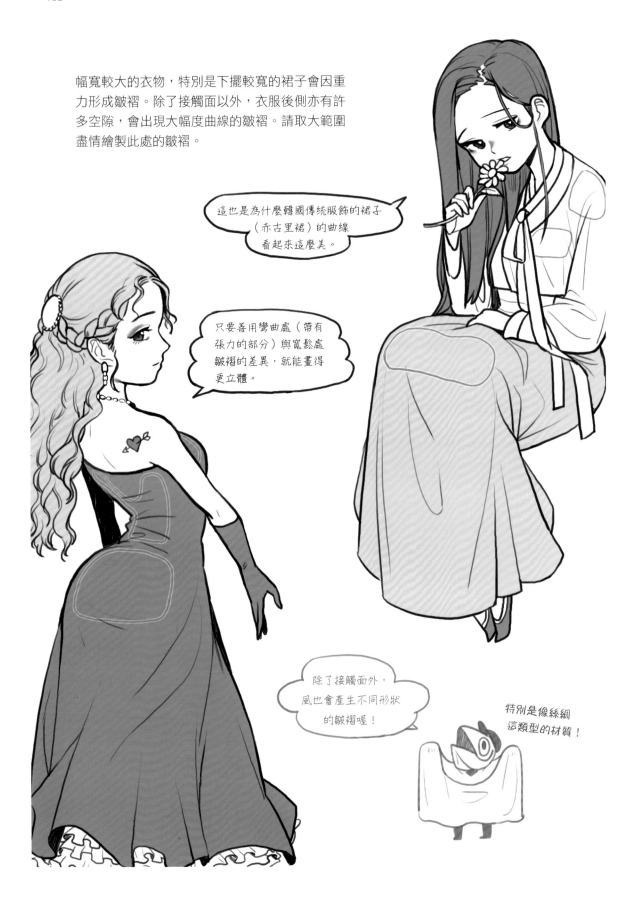

這也是為什麼韓國傳統服飾的裙子
（赤古里裙）的曲線
看起來這麼美。

只要善用彎曲處（帶有
張力的部分）與寬鬆處
皺褶的差異，就能畫得
更立體。

除了接觸面外，
風也會產生不同形狀
的皺褶喔！

特別是像絲綢
這類型的材質！

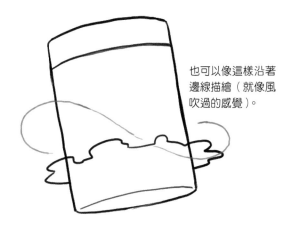

也可以像這樣沿著邊線描繪（就像風吹過的感覺）。

若將皺褶畫得太整齊，與摺邊銜接會不自然，看起來怪怪的。

先畫出裙擺的幅度。

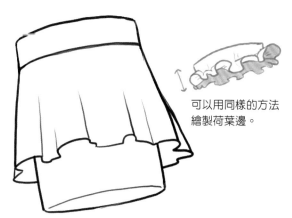

可以用同樣的方法繪製荷葉邊。

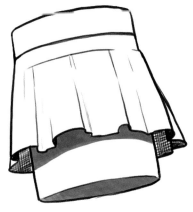

與衣服邊緣銜接。裙擺側邊的皺褶較明顯，此部分要畫得深一點。

繪製皺褶內側時，要增加相應的細節描繪。

洋裝、連身裙等。

比起上衣，繪製較具材質重量感的裙子更能看出效果。

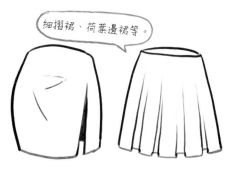

細摺裙、荷葉邊裙等。

裙子設計較複雜時也能看出效果。

先繪製裸體，再畫上衣服。

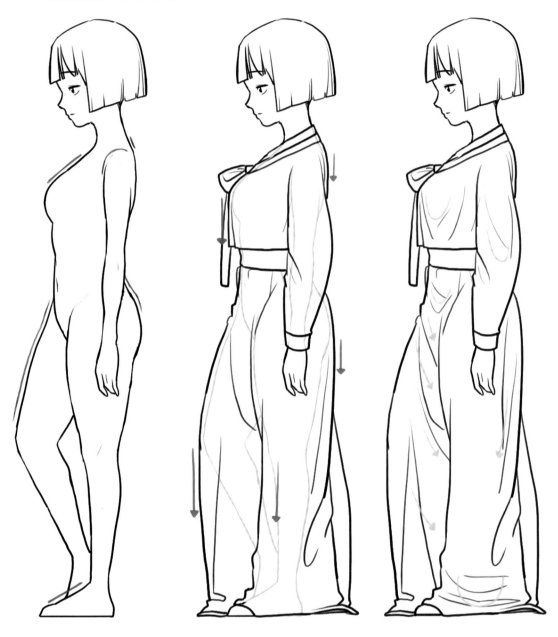

左：仔細觀察身體的曲線，確認身體與衣服材質接觸的部分。
通常因重力影響，衣服會在身體上半部出現接觸面，根據服裝的設計（緊身衣等）會有所不同。

中：從接觸身體部分的前端開始，讓袖口向下垂落。
遇到風吹或特殊狀態（金屬等堅硬的材質），也會出現布料不往下垂落的情形。

右：在空隙的地方加上其他的皺褶，補足立體感及細節。
根據衣服材質不同，也有不同畫法。

較貼身的衣服不
太會因風向有所
變化，不過輕盈
的裙子就會產生
很大的不同！

接觸面

風
（＋重力）

皺褶的方向也會因風向及空氣有所改變。
繪製皺褶時，要注意布料與身體的接觸位置以及重力的方向（風向）。

CHAPTER 02

特殊部位

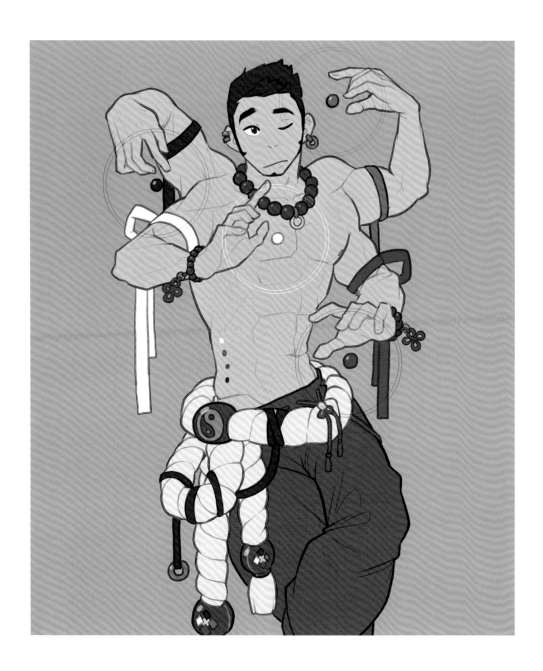

當我們在繪製各種不同的角色時,有時可能會設計出一些常理上不可能存在的人體構造的角色。雖說角色設計的可能性非常寬廣,但因為必須靠想像描繪出實際不存在的人物,有時可能會變得不太自然。

本章將整理出一些特殊的例子,一起來練習如何繪製出不顯怪異的方式吧。

耳朵

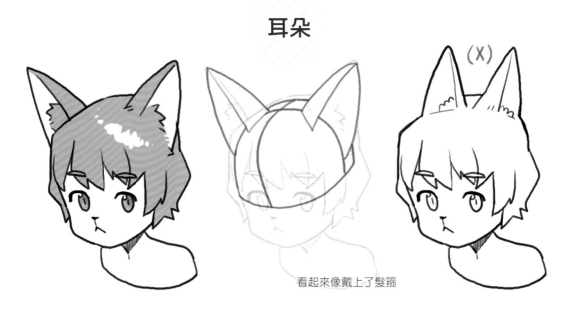

看起來像戴上了髮箍

繪製有動物耳朵的角色時,若是沿著頭部邊緣銜接描繪,看起來就會
很自然;不過若忽視頭部形狀以其他角度描繪,看起來就有點怪。

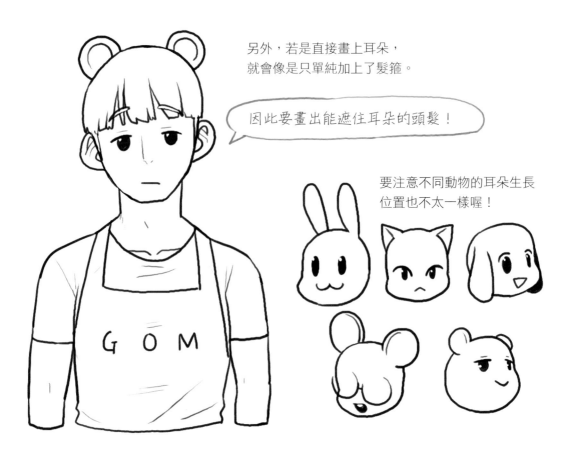

另外,若是直接畫上耳朵,
就會像是只單純加上了髮箍。

因此要畫出能遮住耳朵的頭髮!

要注意不同動物的耳朵生長
位置也不太一樣喔!

角

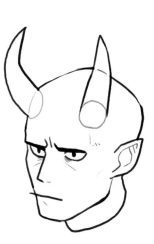

「角」是由頭蓋骨變形而來，請依照頭部形狀描繪；大部分都會畫在頭部上方。

要記得角並非平面，繪製時應加上曲面。

試著練習符合角色印象的角吧！

角的大小與形狀不同，生長的位置可是天差地遠！

尾巴

尾巴位在臀部上方的凹陷處,銜接在本來就看不見的尾骶骨位置。

通常一般的衣服沒有設計出能讓尾巴伸出的洞,描繪時若不在服裝上下功夫,看起來就不太自然。

臀部開始凹陷的部位

龍的尾巴或很粗的尾巴,從身體生出的根部也很粗!

有些尾巴被毛覆蓋,因此看起來很粗。但若只看骨頭,會發現其實相當薄且細。

尾巴原本是用來取得身體平衡感的部位!

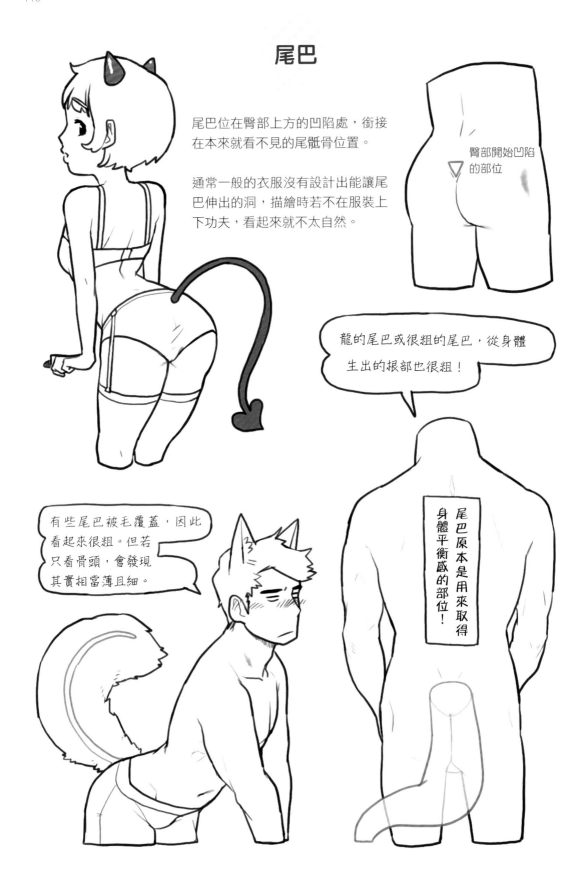

翅膀

人類本來就沒有翅膀，若要加上翅膀，放在肩胛骨的位置會顯得自然。既然要畫翅膀，不如盡情畫大一些，像與生俱來的骨骼一般，畫出像是現實中真的存在的翅膀。

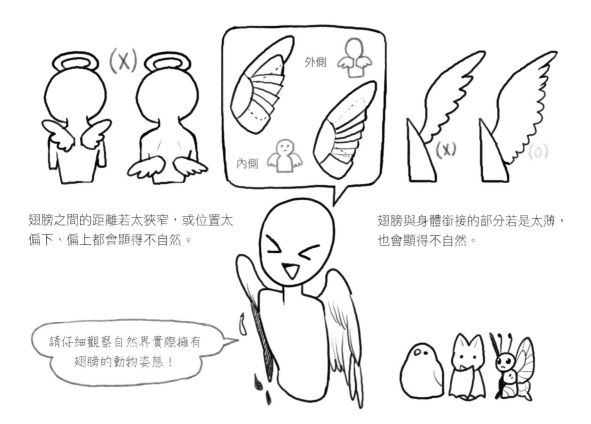

翅膀之間的距離若太狹窄，或位置太偏下、偏上都會顯得不自然。

翅膀與身體銜接的部分若是太薄，也會顯得不自然。

請仔細觀察自然界實際擁有翅膀的動物姿態！

CHAPTER 03

繪畫呈現

各種細節呈現方式

基本姿勢的插圖。易於展現角色外觀和服裝設計。

讓角色擺出姿勢。可用於說明某些狀況或是介紹角色性格。

設定插畫中的空氣感和風向,展現輕盈或重量感,想調整角色剪影時再適合不過。

改變視角(照相機)角度。由上往下(俯視)或由下往上(仰視)時,更能強調畫面的深度。

可以為插圖設定故事背景。運用角色豐富的表情和本書中的說明技巧,表現想傳達的內容。

可以運用光影添增插畫的獨特性。完成草圖後,在增加色彩的同時多花心思。

站姿處理的技巧

用雙腳取得身體重心的平衡時，看起來最穩定。不過僅用單腳支撐取到重心，也可以畫出許多不同的站姿。

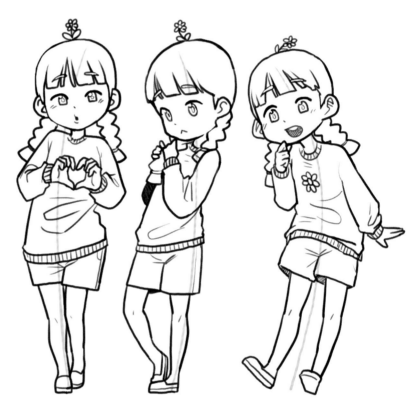

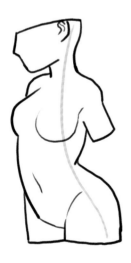

身體以腰部作為中心軸取得平衡，腰部為人體各種動作的重心，在整個脊椎是曲線最明顯的部位。

若是腰部受傷，身體的軸心就會被破壞，導致難以取得平衡……

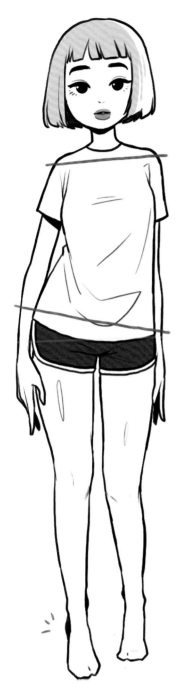

支撐身體重量的那一腳
骨盆高度會往上偏。

肩線與骨盆的線並非平行，以單腳支撐體重的單
腳站立姿勢稱作「對立式平衡（contrapposto）」。

可以在沒有動作的插畫裡增加動態感，也能表現
身體曲線以及自然的印象，因此能有效應用於各
種不同的姿勢。

適用於繪製骨盆明顯的女性角色。

也能完全應用
於男性角色。

試著走走看，就可以
發現對立式平衡。

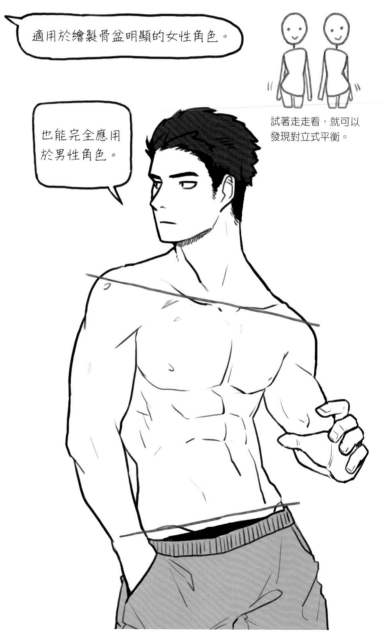

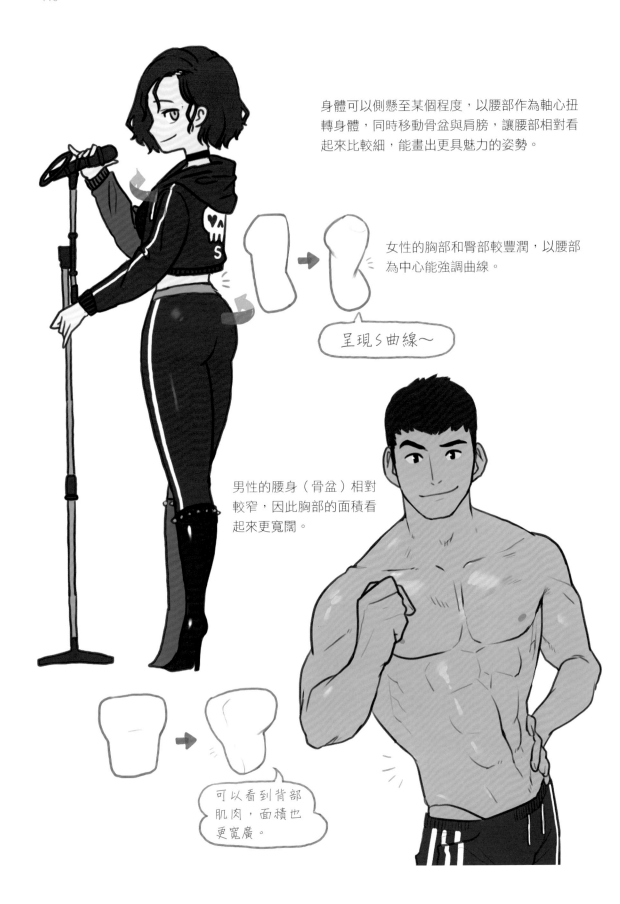

身體可以側懸至某個程度，以腰部作為軸心扭轉身體，同時移動骨盆與肩膀，讓腰部相對看起來比較細，能畫出更具魅力的姿勢。

女性的胸部和臀部較豐潤，以腰部為中心能強調曲線。

呈現S曲線～

男性的腰身（骨盆）相對較窄，因此胸部的面積看起來更寬闊。

可以看到背部肌肉，面積也更寬廣。

剪影

插畫裡的剪影其實是很重要的要素。比起理解細節的描繪，應先理解看到插畫時瞬間印入眼簾的形體。此時，插畫的外形（外側的輪廓線）愈複雜且變化多，愈能最先吸引目光。

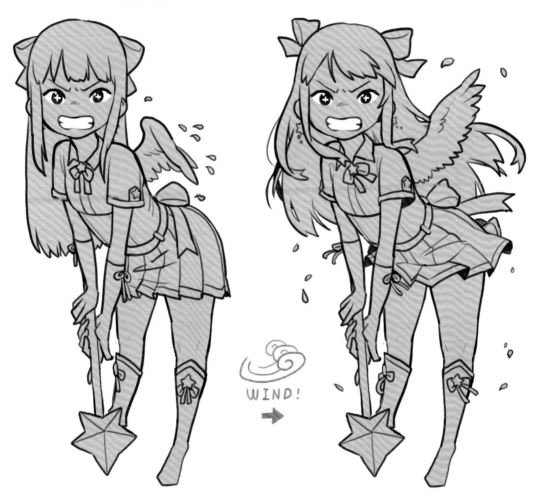

物體的形態若愈複雜，就愈能展現出獨特的剪影，不過因為人物在構造、細節上有一定的限制，因此剪影仍然容易變得單調。

繪製時加入空氣感和風向等設定，不僅可以簡單調整剪影、賦予躍動感，還能感受物體的重量差異，更能展現寫實感。

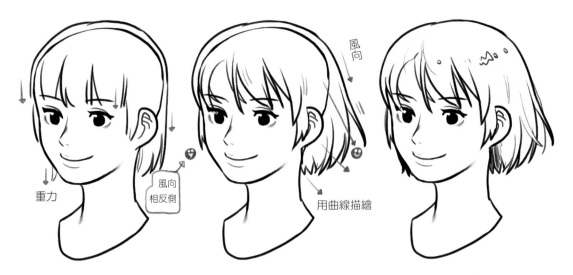

若沒有風吹，頭髮會受重力的影響下垂。

風向的相反側受到重力作用，引起張力，便能使頭髮飄動。若風不強，使用曲線繪製會更好。

補上飄動的細髮絲，完成繪製。

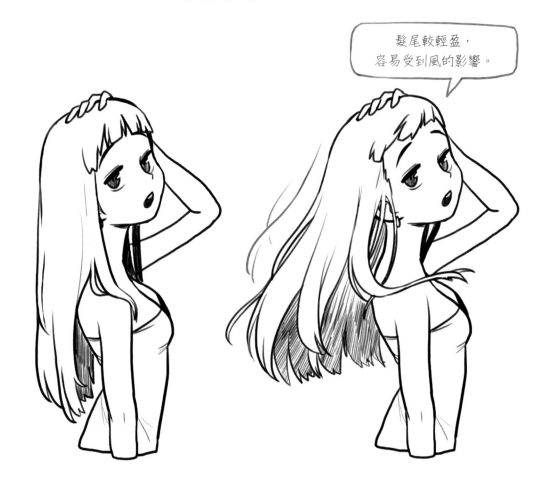

髮尾較輕盈，容易受到風的影響。

當物體飄在空中時，重量愈輕愈容易受到風的影響。

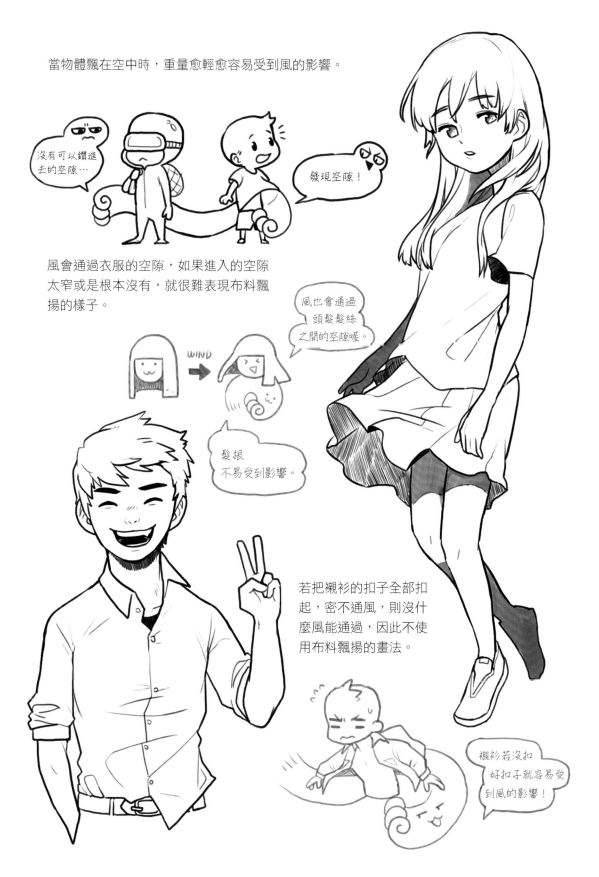

沒有可以鑽進去的空隙…

發現空隙！

風會通過衣服的空隙，如果進入的空隙太窄或是根本沒有，就很難表現布料飄揚的樣子。

風也會通過頭髮髮絲之間的空隙喔。

髮根不易受到影響。

若把襯衫的扣子全部扣起，密不通風，則沒什麼風能通過，因此不使用布料飄揚的畫法。

襯衫若沒扣好扣子就容易受到風的影響！

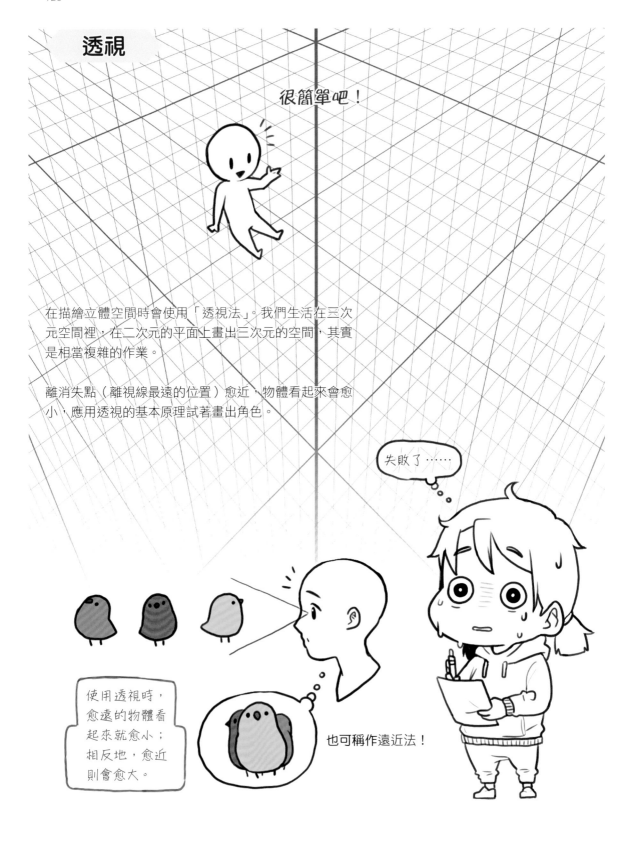

透視

很簡單吧！

在描繪立體空間時會使用「透視法」。我們生活在三次元空間裡，在二次元的平面上畫出三次元的空間，其實是相當複雜的作業。

離消失點（離視線最遠的位置）愈近，物體看起來會愈小，應用透視的基本原理試著畫出角色。

失敗了……

使用透視時，愈遠的物體看起來就愈小；相反地，愈近則會愈大。

也可稱作遠近法！

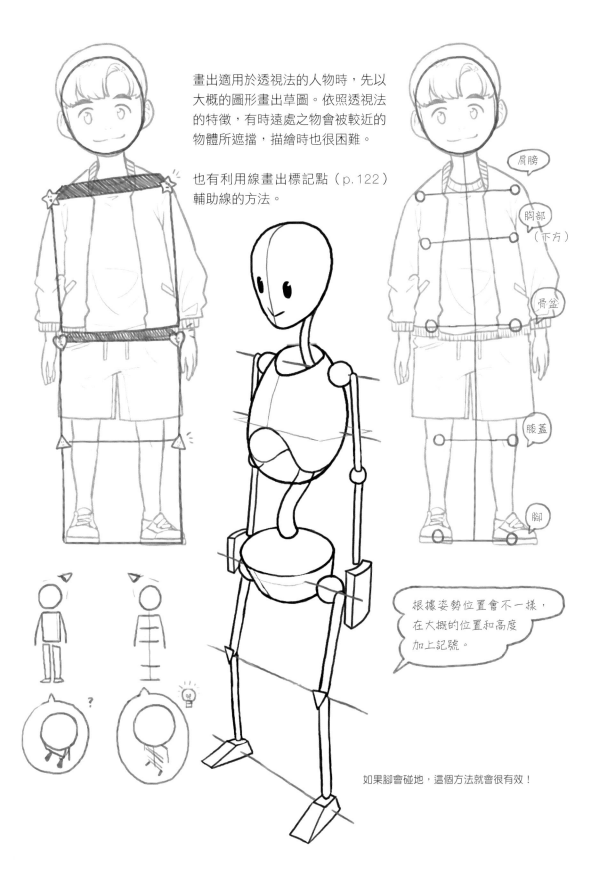

畫出適用於透視法的人物時，先以
大概的圖形畫出草圖。依照透視法
的特徵，有時遠處之物會被較近的
物體所遮擋，描繪時也很困難。

也有利用線畫出標記點（p.122）
輔助線的方法。

肩膀

胸部
（下方）

骨盆

膝蓋

腳

根據姿勢位置會不一樣，
在大概的位置和高度
加上記號。

如果腳會碰地，這個方法就會很有效！

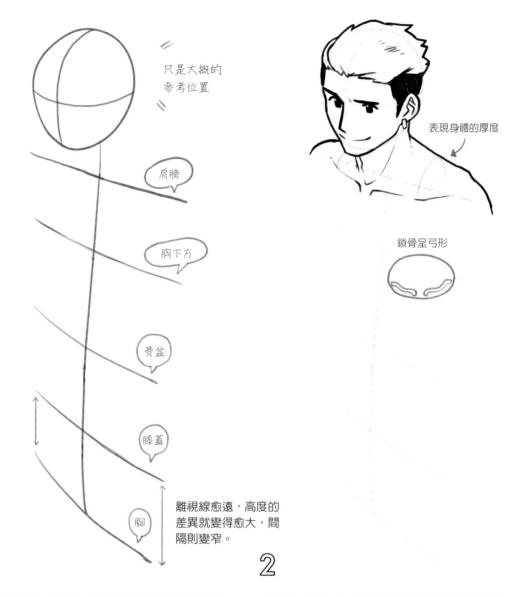

只是大概的
參考位置

肩膀

胸下方

骨盆

膝蓋

腳

離視線愈遠，高度的
差異就變得愈大，間
隔則變窄。

表現身體的厚度

鎖骨呈弓形

1

畫出頭部的球體後，繪製出帶透視的輔助基準線。身體幾乎呈朝向正面的角度，以正面的標記點（不會隨著形體改變的身體基準點）為參考，畫出基準線。

基本上可以肩膀、胸下方、骨盆、膝蓋為基準，腳則加入地面透視繪製。

離視線愈遠，各基準點之間會變窄，以此呈現出遠近感。

2

先畫出頭部，接著從離視線最近的身體開始描繪。從加入透視的鎖骨開始繪製，然後畫出橫向的肌肉與肩膀。

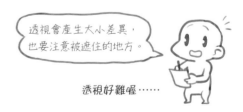

透視會產生大小差異，
也要注意被遮住的地方。

透視好難喔……

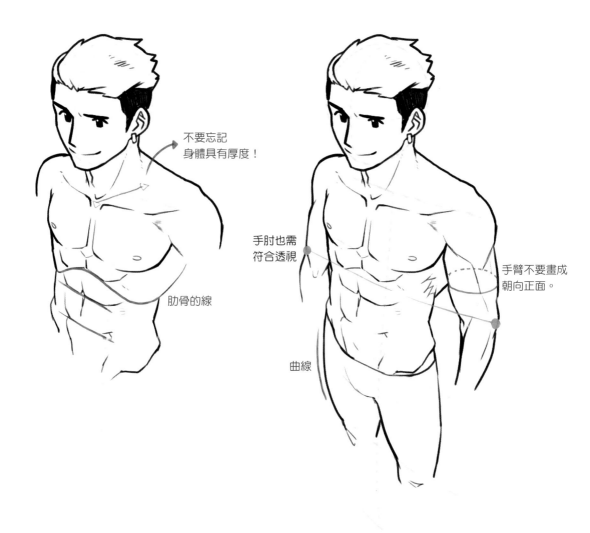

不要忘記
身體具有厚度！

肋骨的線

手肘也需
符合透視

手臂不要畫成
朝向正面。

曲線

3

注意身體的厚度，依照胸部→腹部的順序
開始繪製。繪出胸下肋骨可看到的部分，
腹肌的縱線則需留意透視，以基準線繪製。

身體畫得差不多之後，就來繪製連結手臂
的肩線。

4

腳離視線較遠，需強化透視感。也可以先
畫出膝蓋骨，再連結至身體端。手臂（肘）
的位置也要配合身體透視決定。

比起筆直畫出，用曲線表現肌肉會更好。

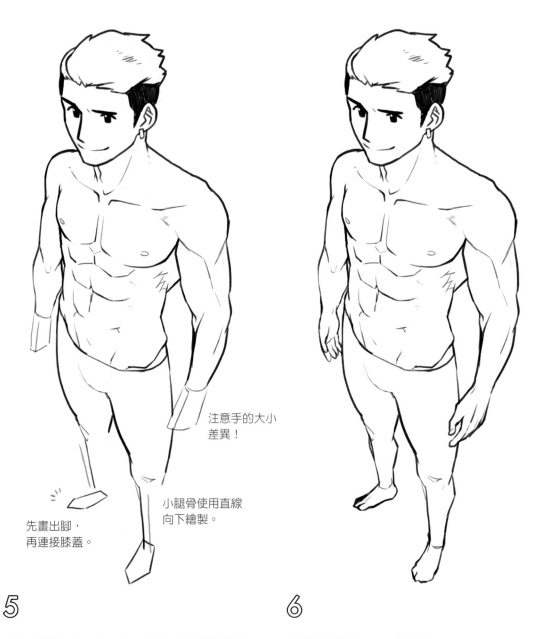

注意手的大小
差異！

先畫出腳，
再連接膝蓋。

小腿骨使用直線
向下繪製。

5

先畫出接觸地面的腳底，再用小腿骨連接膝
蓋和腳。

手的角度能自由變化，形態也會改變，繪製
時需注意因透視所產生的大小差異。

6

調整細部線條，完成繪製。

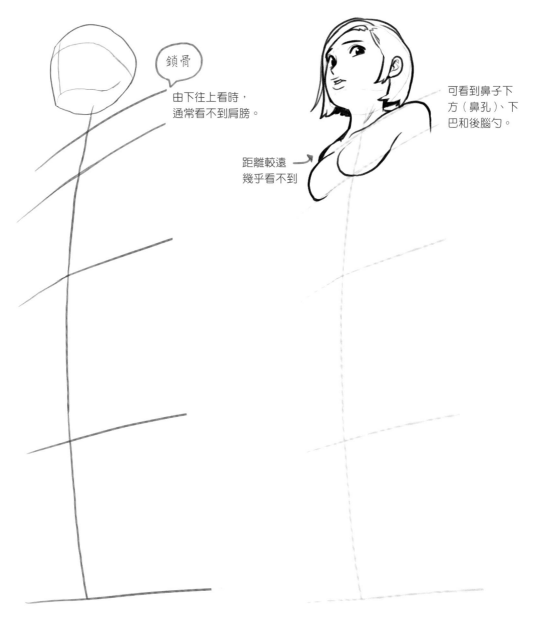

鎖骨

由下往上看時，
通常看不到肩膀。

可看到鼻子下
方（鼻孔）、下
巴和後腦勺。

距離較遠
幾乎看不到

1

由下往上的視角（低角度鏡頭、仰視）也需
繪製符合透視的基準線。

從這個視角幾乎看不到離視線較遠的肩膀，
可利用鎖骨的線作為基準。

2

這個視角繪製時同樣需留意身體的厚度。

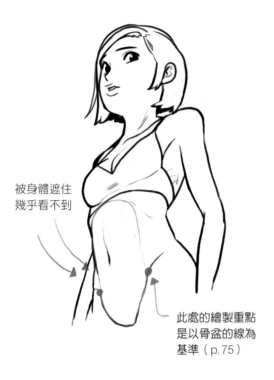

被身體遮住
幾乎看不到

此處的繪製重點
是以骨盆的線為
基準（p.75）

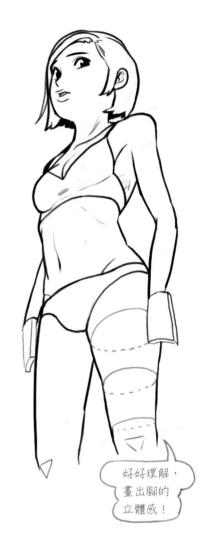

好好理解，
畫出腳的
立體感！

3

離視線較遠時，某些部位看起來較小，甚至
會被遮住，幾乎看不到。

不要忘記在重要的標記點和身體各部位加入
透視。

4

注意腳部以圓柱體的厚度繪製。

離視線愈近，看起來愈大，因此下半身相對
就看起來較長。

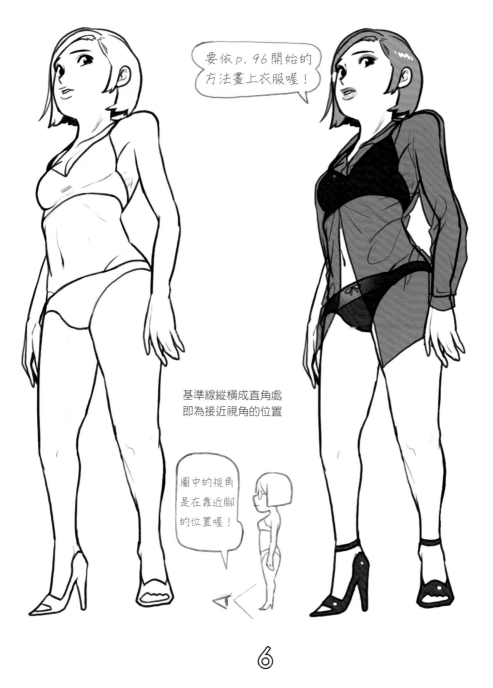

要依 p.96 開始的
方法畫上衣服喔！

基準線縱橫成直角處
即為接近視角的位置

圖中的視角
是在靠近腳
的位置喔！

5

離視角較近的部位需仔細描繪，較遠的則簡
化，藉此強調遠近感。

6

補上衣服與配件，完成繪製。

由上往下的視角（高角度、俯視）頭部看起來較大，
其他部分則較纖細。
此視角會使身形顯得瘦小，
可以畫出稚嫩感，以及富親近感的印象。

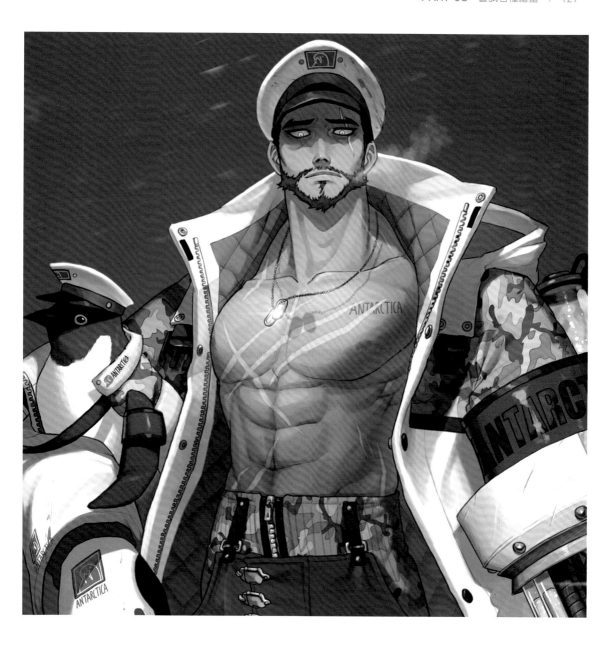

由下往上的視角（低角度、仰視）會讓整體體積顯得較大，
容易營造出具壓迫感的氛圍。
適合繪製危險、令人害怕的印象，
且富有厚重感的構圖。

可以畫出平時難以看見的身體部位，
也能展現出性感的一面。

情感表現

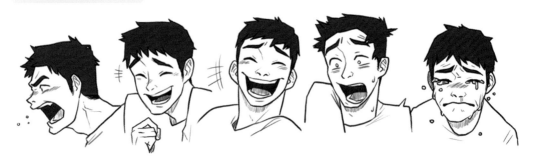

人物角色豐富的表情可以讓插畫更具故事性。

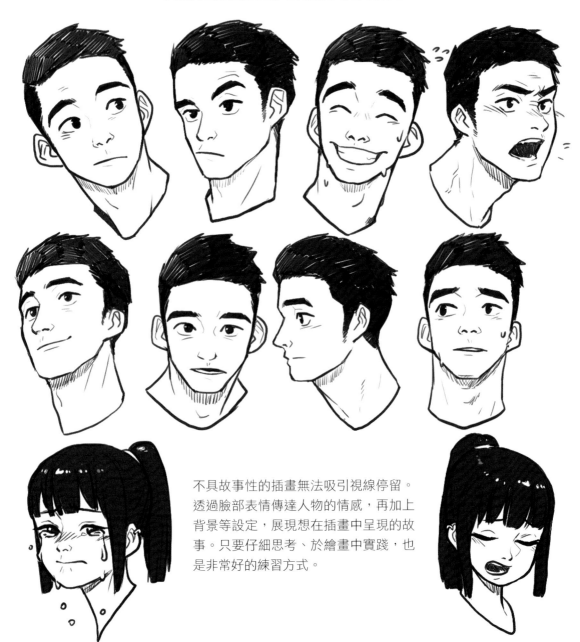

不具故事性的插畫無法吸引視線停留。
透過臉部表情傳達人物的情感，再加上
背景等設定，展現想在插畫中呈現的故
事。只要仔細思考、於繪畫中實踐，也
是非常好的練習方式。

不僅要運用表情變化，更要應用本書說明的
重點，就能將感情表現到極致。

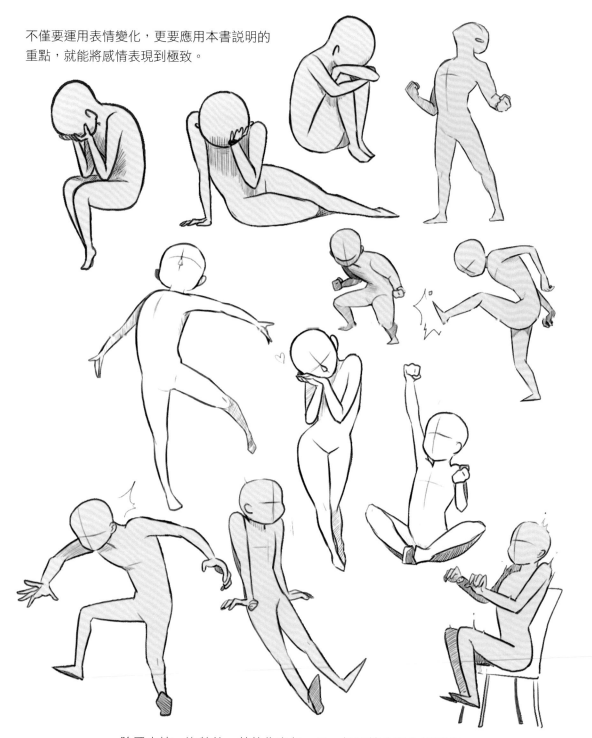

除了表情、姿勢外，其他像空氣、風、攝影機的視角等設定，
以及額外的光影、背景設計等細節要素，都能讓插畫帶有豐富
的故事性。

PART 04

構圖
步驟解說

CHAPTER 01

上半身

1

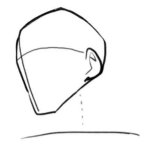

以鎖骨作為身體的基準線

① 畫出頭部，以鎖骨的位置拉出輔助線。

② 繪製身體，連接頭部。

③ 繪製手臂，畫出肩膀肌肉的同時，與身體完美連接。

④ 整理線稿，清除草稿。

2

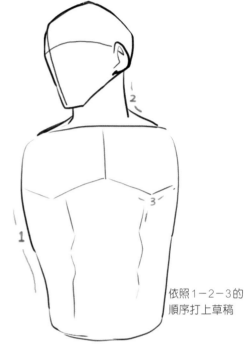

依照1－2－3的順序打上草稿

3

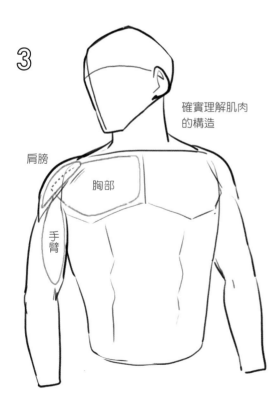

確實理解肌肉的構造

肩膀

胸部

手臂

4

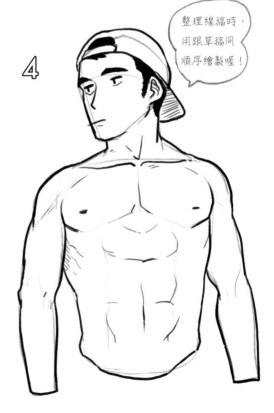

整理線稿時，用跟草稿同順序繪製喔！

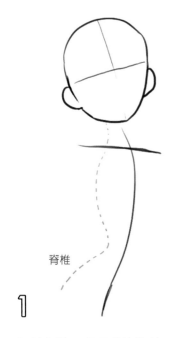

脊椎

1

如果身體呈現躍動的姿勢，就要畫出縱向的基準線。在身體的正面畫出通過正中間的線。

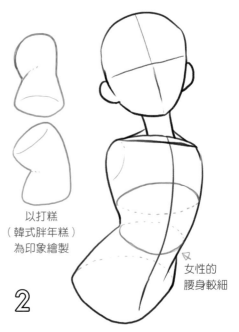

以打糕
（韓式胖年糕）
為印象繪製

女性的
腰身較細

2

留意聚合感，同時沿基準線畫出身體的形狀。

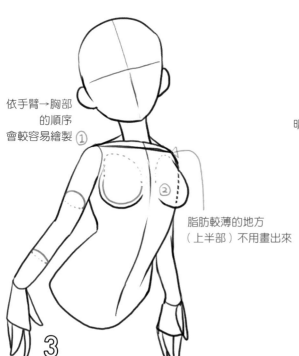

依手臂→胸部
的順序
會較容易繪製①

②

脂肪較薄的地方
（上半部）不用畫出來

3

畫出比身體稍長的手臂，也畫上手部形狀。

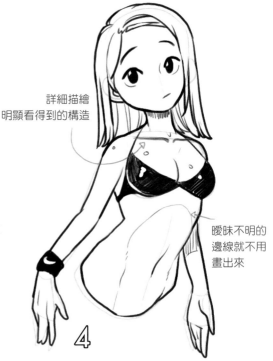

詳細描繪
明顯看得到的構造

曖昧不明的
邊線就不用
畫出來

4

沿草稿畫上清楚的線稿，省略不需要的線。

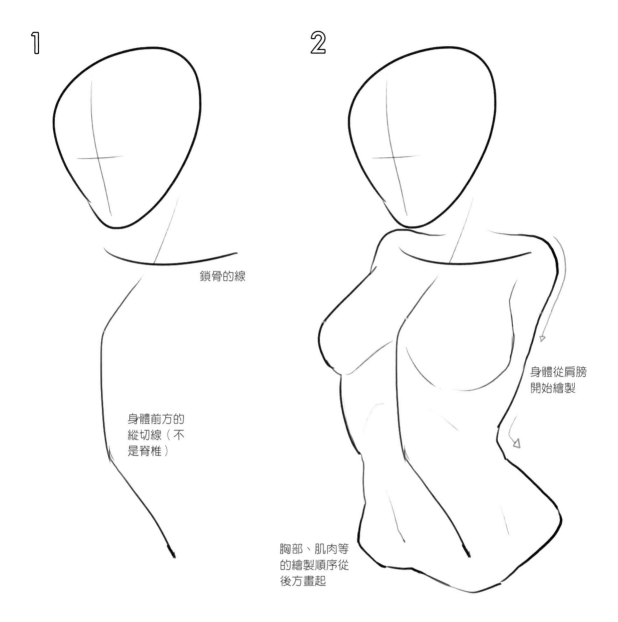

鎖骨的線

身體前方的
縱切線（不
是脊椎）

身體從肩膀
開始繪製

胸部、肌肉等
的繪製順序從
後方畫起

大致確定人物印象後就能開始打草稿。通常會先畫出能讓視線停
留的部位（也就是需要仔細繪製的細節部分），或者是離視角較
近的部位。

畫出頭部，確定身體的方向後畫上輔助線。身體的大小可以在描
繪肌肉時調整。

③

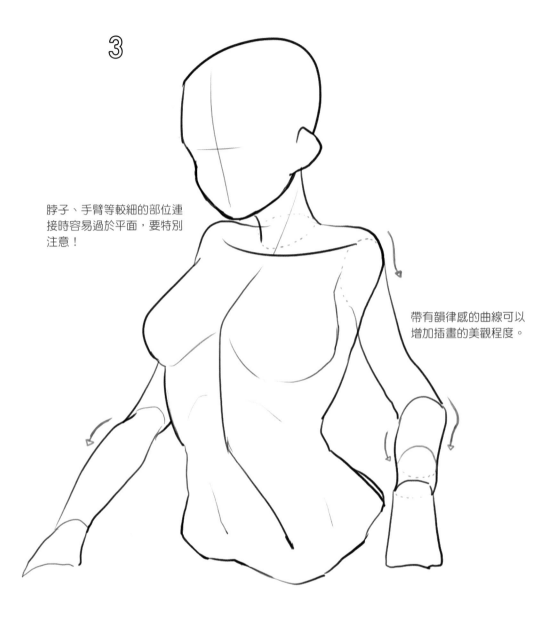

脖子、手臂等較細的部位連
接時容易過於平面，要特別
注意！

帶有韻律感的曲線可以
增加插畫的美觀程度。

開始繪製連接身體的其他部位。將頭部與身體連接，也畫出肩膀
與手臂。

不要畫得過於平面，用帶韻律感的連續曲線描繪。

4

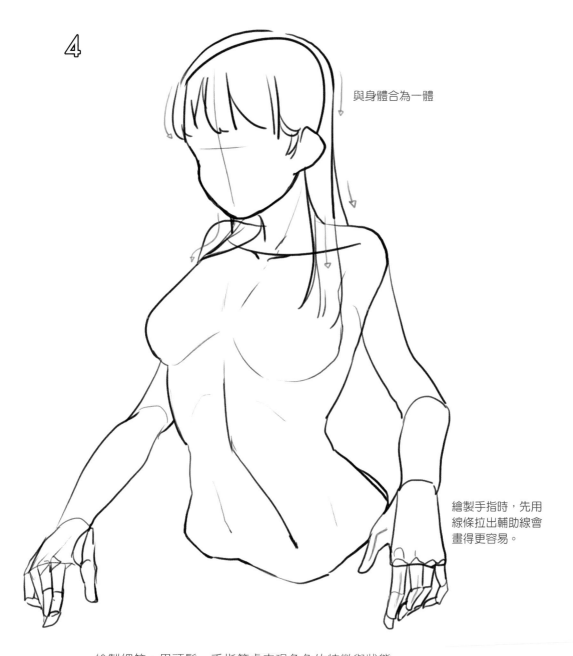

與身體合為一體

繪製手指時，先用
線條拉出輔助線會
畫得更容易。

繪製細節。用頭髮、手指等處表現角色的特徵與狀態。

盡量讓身體部位自然連接，注意不要讓剪影（輪廓線）過於單調。

5

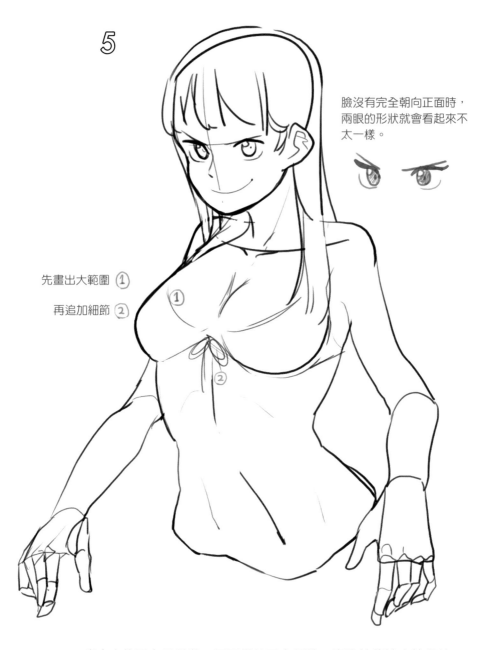

臉沒有完全朝向正面時，
兩眼的形狀就會看起來不
太一樣。

先畫出大範圍 ①

再追加細節 ②

畫出人物五官及服裝。不需描繪五官細節，專注於傳達表情與特
徵即可。

繪製服裝時，從大面積開始畫起。

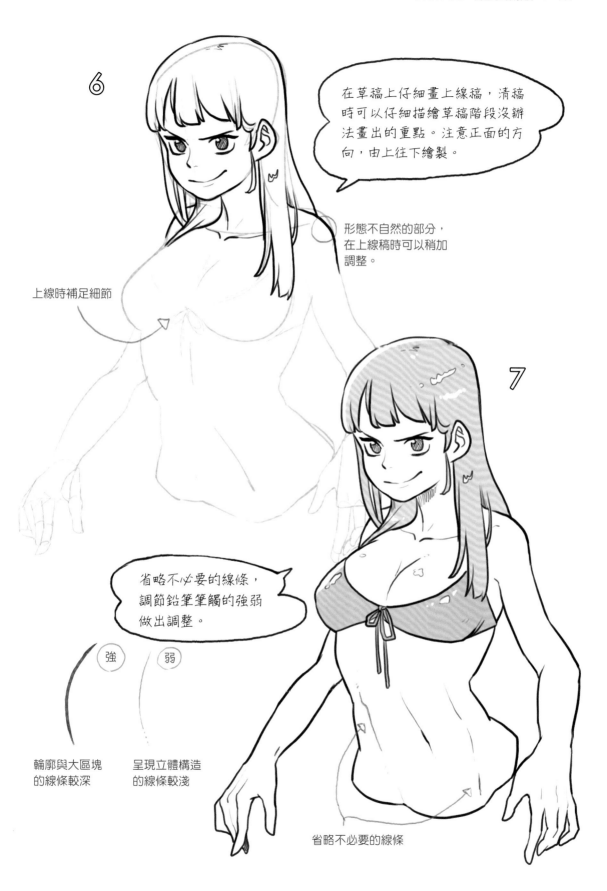

6

在草稿上仔細畫上線稿，清稿
時可以仔細描繪草稿階段沒辦
法畫出的重點。注意正面的方
向，由上往下繪製。

形態不自然的部分，
在上線稿時可以稍加
調整。

上線時補足細節

7

省略不必要的線條，
調節鉛筆筆觸的強弱
做出調整。

強　弱

輪廓與大區塊
的線條較深

呈現立體構造
的線條較淺

省略不必要的線條

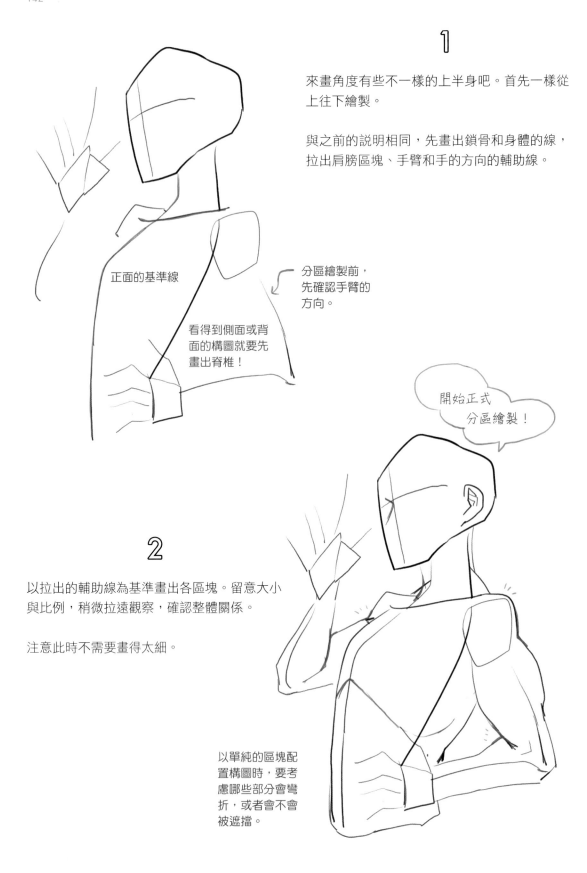

1

來畫角度有些不一樣的上半身吧。首先一樣從上往下繪製。

與之前的說明相同,先畫出鎖骨和身體的線,拉出肩膀區塊、手臂和手的方向的輔助線。

正面的基準線

分區繪製前,先確認手臂的方向。

看得到側面或背面的構圖就要先畫出脊椎!

開始正式分區繪製!

2

以拉出的輔助線為基準畫出各區塊。留意大小與比例,稍微拉遠觀察,確認整體關係。

注意此時不需要畫得太細。

以單純的區塊配置構圖時,要考慮哪些部分會彎折,或者會不會被遮擋。

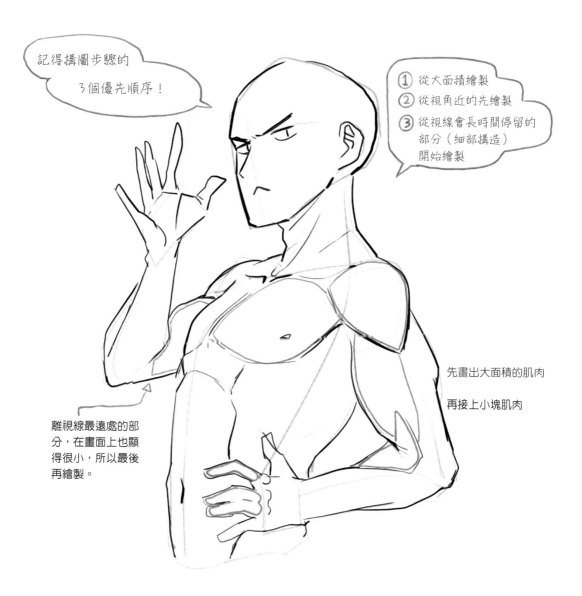

記得構圖步驟的 3個優先順序！

① 從大面積繪製
② 從視角近的先繪製
③ 從視線會長時間停留的部分（細部構造）開始繪製

先畫出大面積的肌肉

再接上小塊肌肉

離視線最遠處的部分，在畫面上也顯得很小，所以最後再繪製。

③

繪製形狀與位置皆合宜的肌肉區塊。先從體積較大的肌肉開始描繪（胸部、肩膀），再連接小的肌肉（腹肌等）會比較容易。

如上圖所示，雖然也能直接在草稿的上方加上新的線條，不過還是盡可能使用橡皮擦修整、補足線條才會畫得更輕鬆。

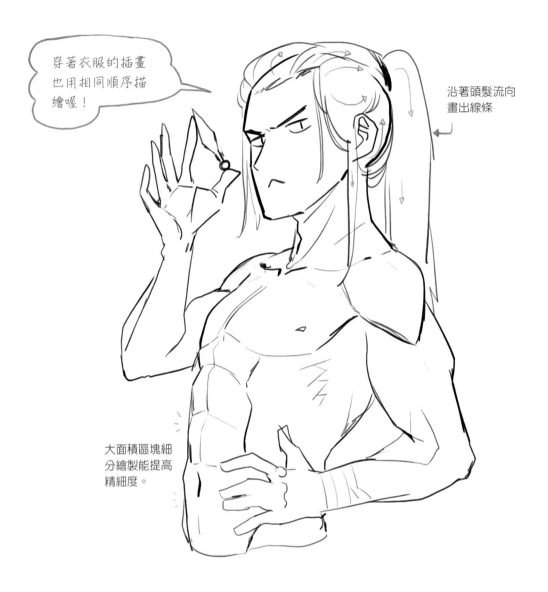

穿著衣服的插畫
也用相同順序描
繪喔!

沿著頭髮流向
畫出線條

大面積區塊細
分繪製能提高
精細度。

4

加上細節部分。即使是較小的區塊或頭髮界線
等較不清楚的部分都要畫出來。較大的區塊也
先細分描繪。

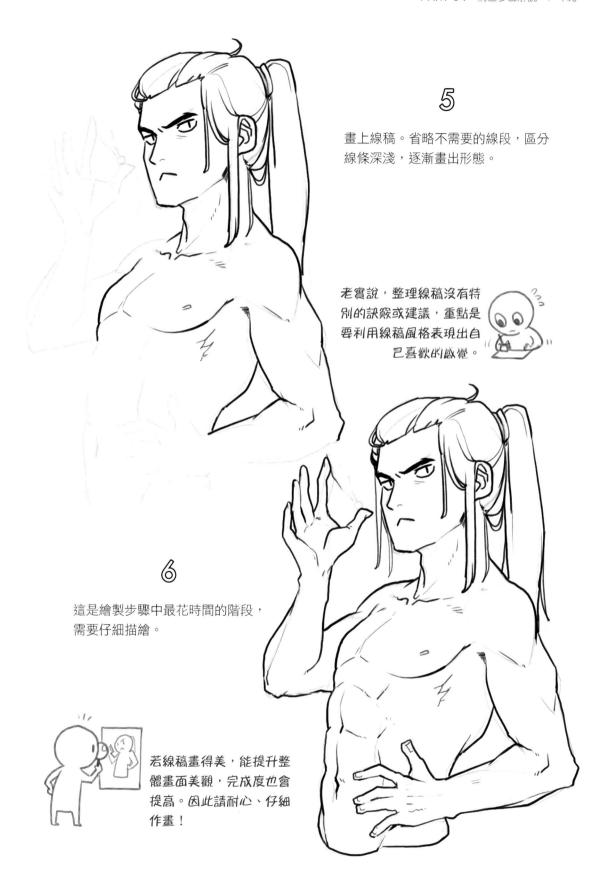

5

畫上線稿。省略不需要的線段，區分
線條深淺，逐漸畫出形態。

老實說，整理線稿沒有特
別的訣竅或建議，重點是
要利用線稿風格表現出自
己喜歡的感覺。

6

這是繪製步驟中最花時間的階段，
需要仔細描繪。

若線稿畫得美，能提升整
體畫面美觀，完成度也會
提高。因此請耐心、仔細
作畫！

不僅是半身像，在畫複雜的全身姿勢或其他部分時，

也能用同樣的方法繪製。

除了參考本書之外，也能透過網路搜集照片資料，畫出各種姿勢和肌肉細節喔！

建立資料庫真的很重要！

7

完成線稿後清除草稿鉛筆線，也可以加上一些草稿未畫出的細部重點（鬍子、傷口等）。

EXERCISE

CHAPTER 02

全身

就像打草稿一樣，在實際下筆畫圖之前，可以先試著在腦內描繪大概的設計圖。

雖然說參考照片資料也沒關係，不過插畫完成圖只有自己想像得到。所以先在腦中構思完稿時會如何呈現，再仔細畫出來吧！

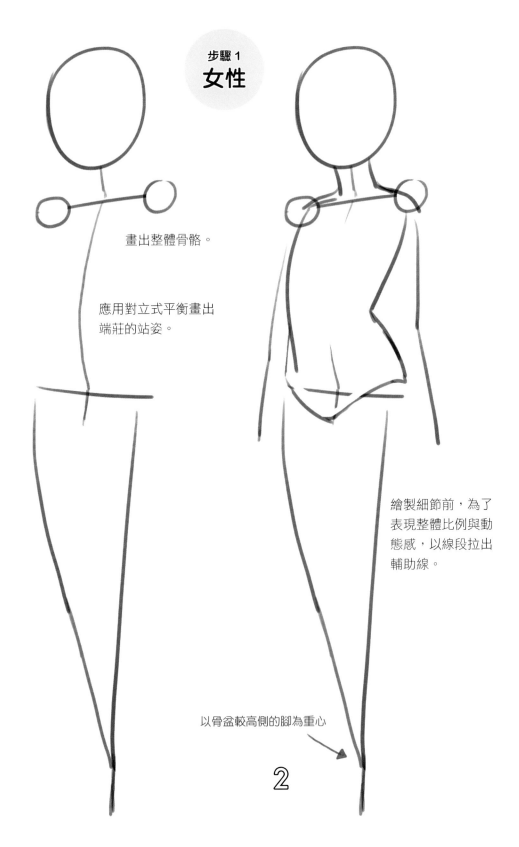

步驟 1
女性

畫出整體骨骼。

應用對立式平衡畫出
端莊的站姿。

繪製細節前,為了
表現整體比例與動
態感,以線段拉出
輔助線。

以骨盆較高側的腳為重心

1

2

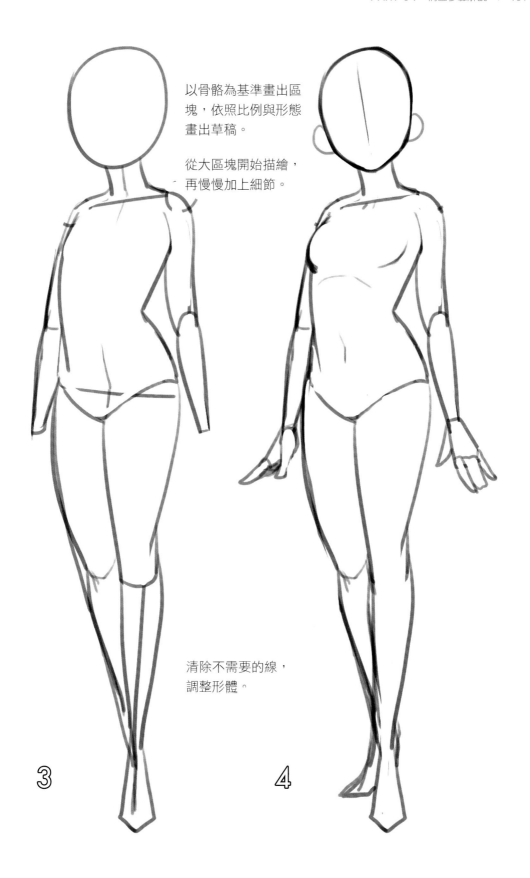

以骨骼為基準畫出區塊，依照比例與形態畫出草稿。

從大區塊開始描繪，再慢慢加上細節。

清除不需要的線，調整形體。

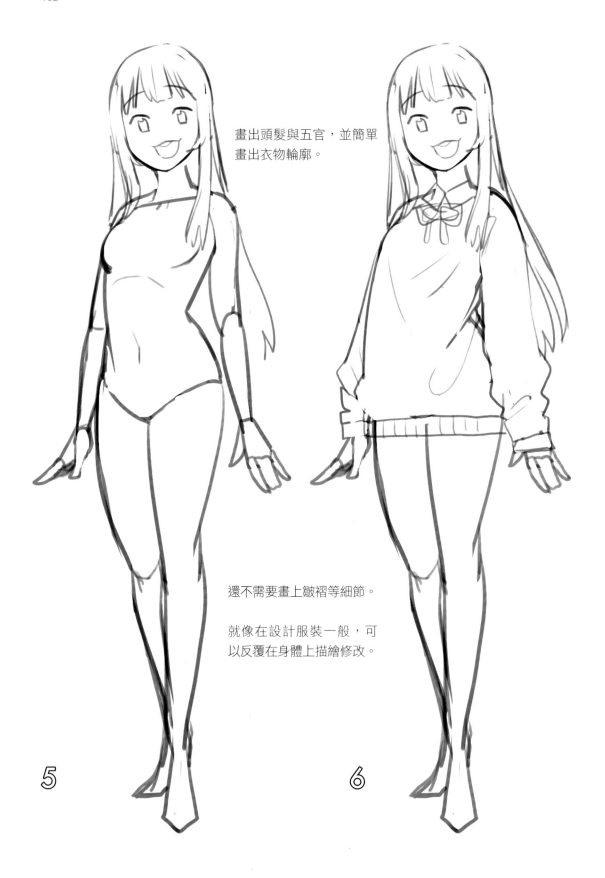

畫出頭髮與五官,並簡單
畫出衣物輪廓。

還不需要畫上皺褶等細節。

就像在設計服裝一般,可
以反覆在身體上描繪修改。

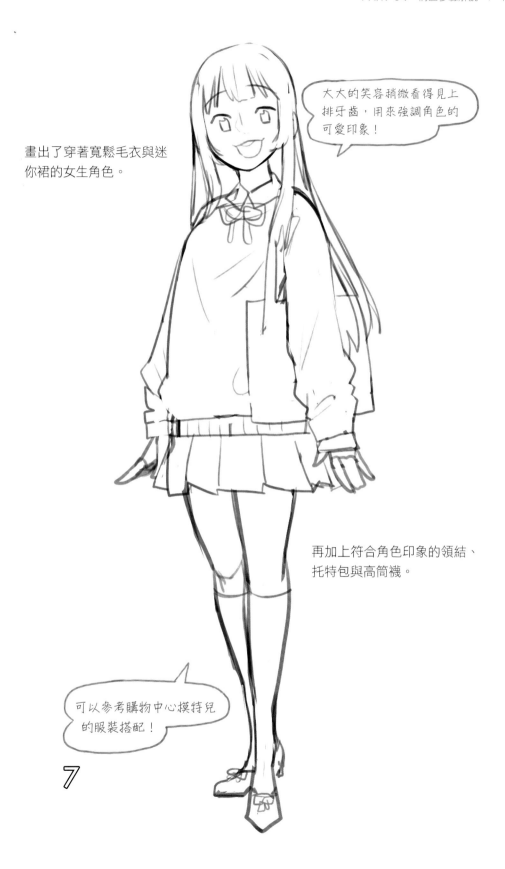

大大的笑容稍微看得見上排牙齒，用來強調角色的可愛印象！

畫出了穿著寬鬆毛衣與迷你裙的女生角色。

再加上符合角色印象的領結、托特包與高筒襪。

可以參考購物中心模特兒的服裝搭配！

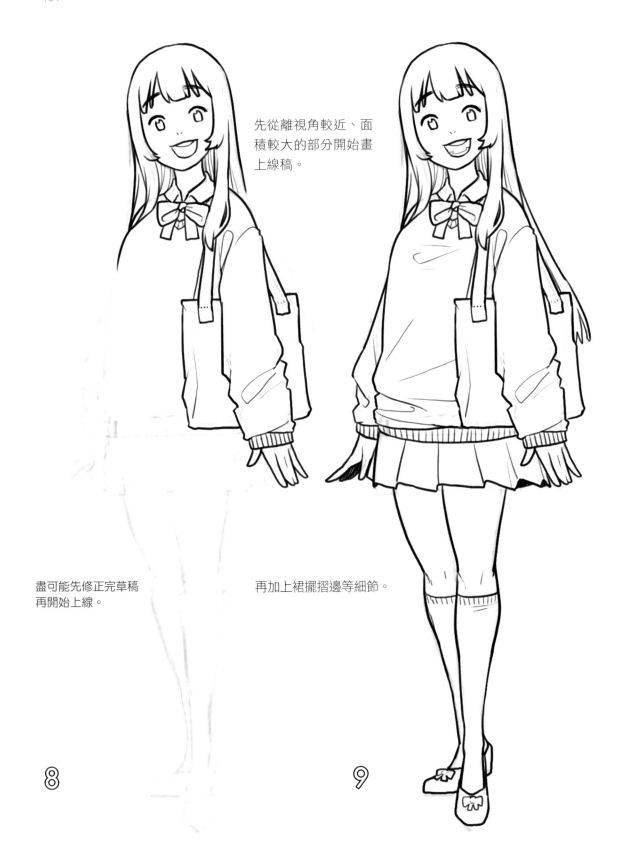

先從離視角較近、面
積較大的部分開始畫
上線稿。

盡可能先修正完草稿
再開始上線。

再加上裙擺摺邊等細節。

8

9

加上必要的細節，清除草稿鉛筆線。

確認是否清除不需要的線條，或是否需要增加細線表現身體厚度。全數調整過後插畫就完成了。

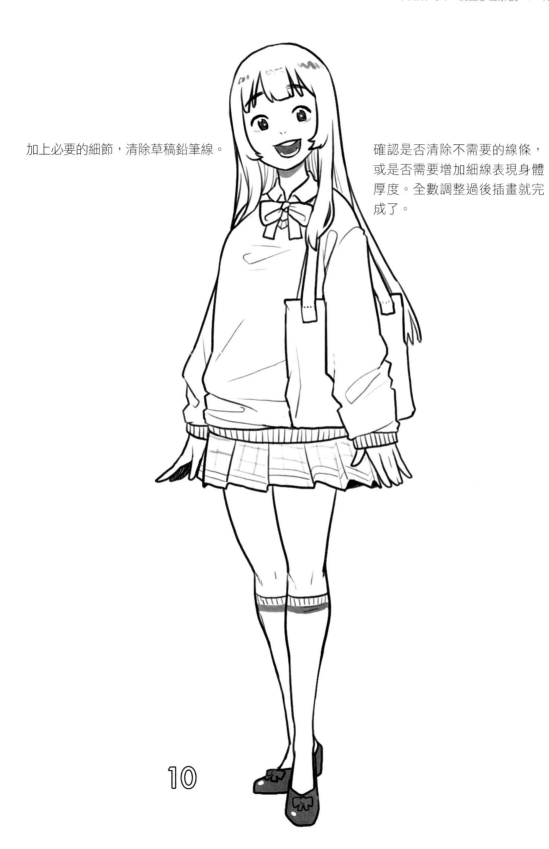

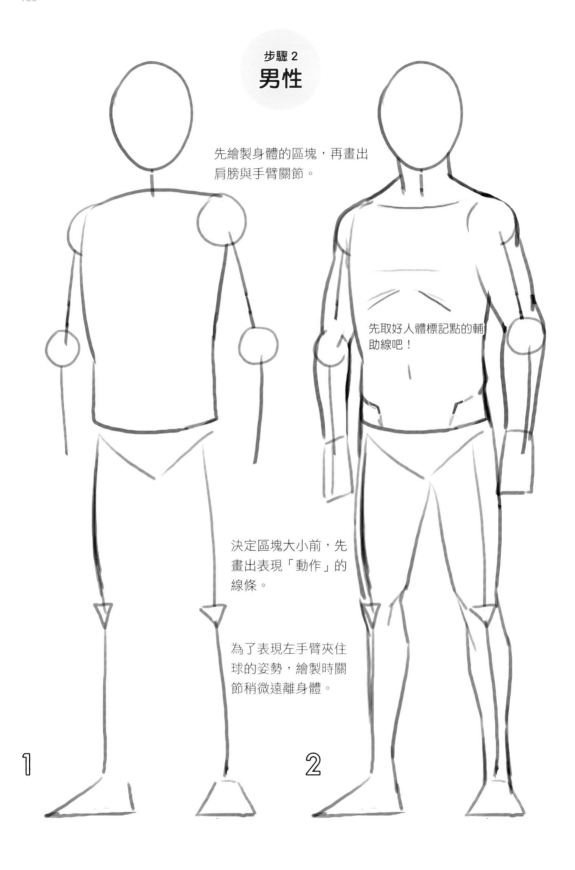

步驟 2
男性

先繪製身體的區塊,再畫出肩膀與手臂關節。

先取好人體標記點的輔助線吧!

決定區塊大小前,先畫出表現「動作」的線條。

為了表現左手臂夾住球的姿勢,繪製時關節稍微遠離身體。

1

2

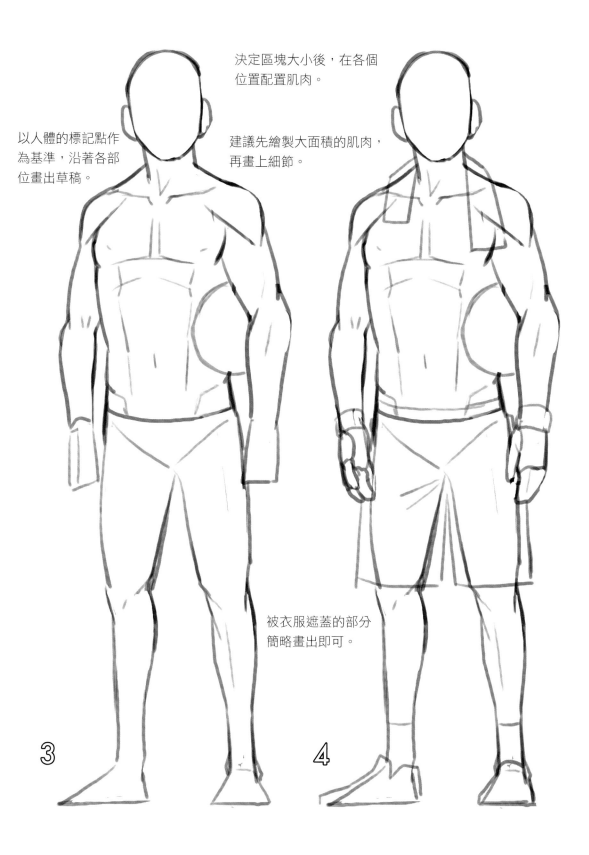

以人體的標記點作
為基準，沿著各部
位畫出草稿。

決定區塊大小後，在各個
位置配置肌肉。

建議先繪製大面積的肌肉，
再畫上細節。

被衣服遮蓋的部分
簡略畫出即可。

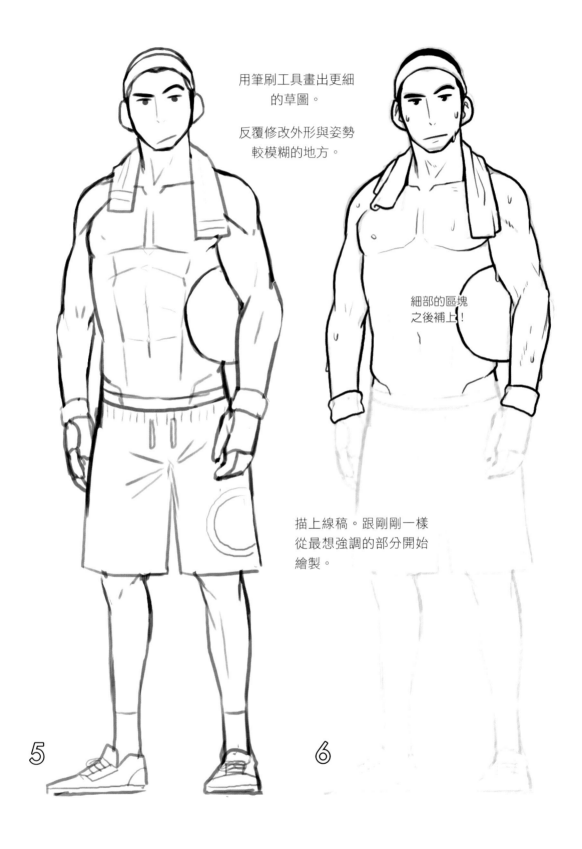

用筆刷工具畫出更細
的草圖。

反覆修改外形與姿勢
較模糊的地方。

細部的區塊
之後補上！

描上線稿。跟剛剛一樣
從最想強調的部分開始
繪製。

5

6

增加線條的強弱，
仔細畫上線稿。

只要仔細畫完線稿，就
能直接在線稿底下開一
個色彩塗層上色。

活化籃球選手角色的
印象，加上運動風的
配件以及汗水。

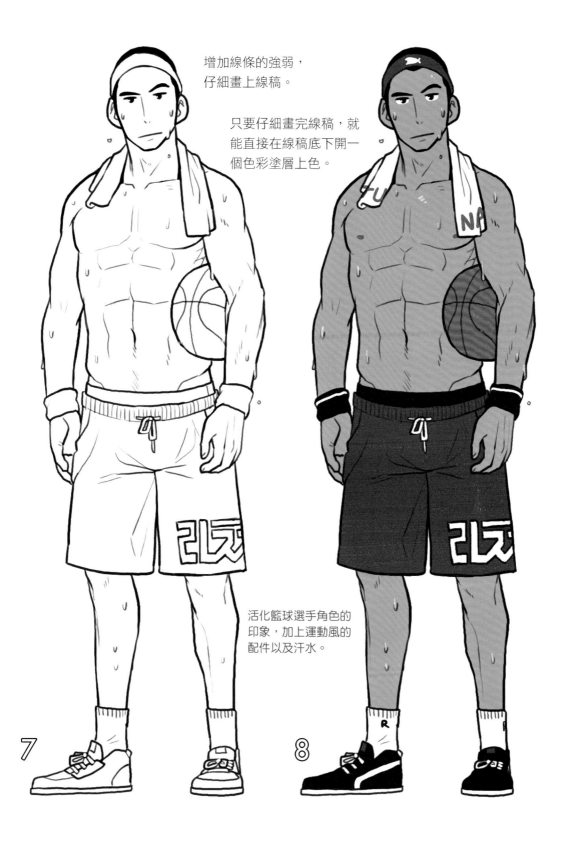

PART 05

繪製過程
解說

CHAPTER 01

死神

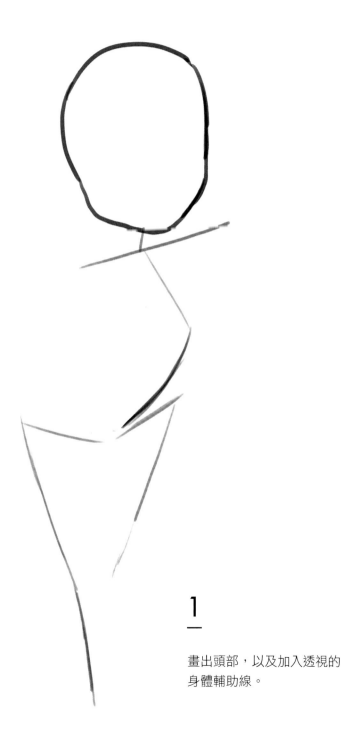

1

畫出頭部，以及加入透視的
身體輔助線。

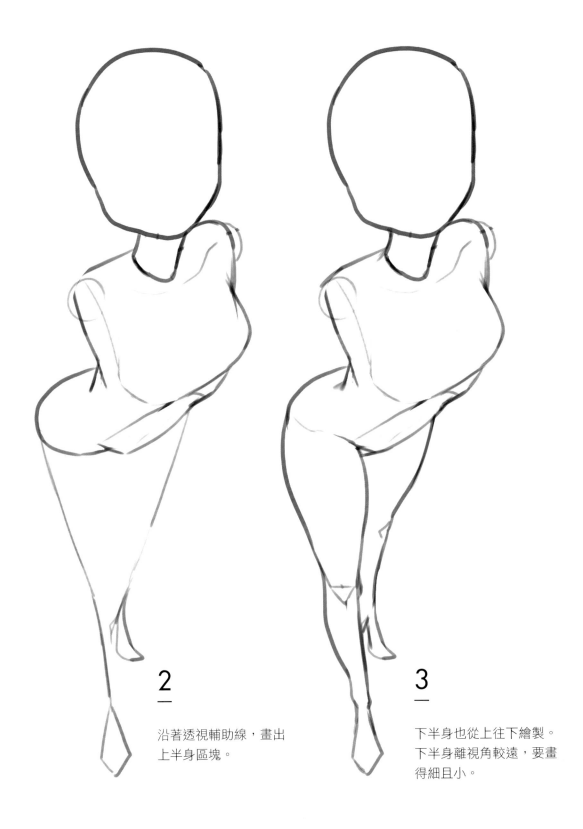

2

沿著透視輔助線，畫出
上半身區塊。

3

下半身也從上往下繪製。
下半身離視角較遠，要畫
得細且小。

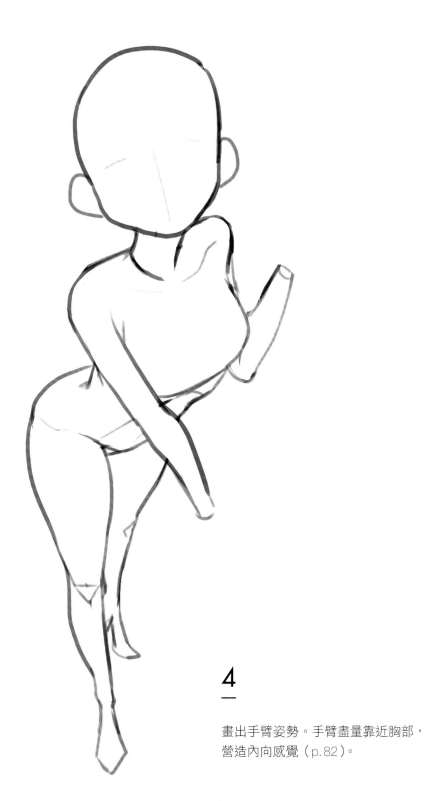

4

畫出手臂姿勢。手臂盡量靠近胸部，
營造內向感覺（p.82）。

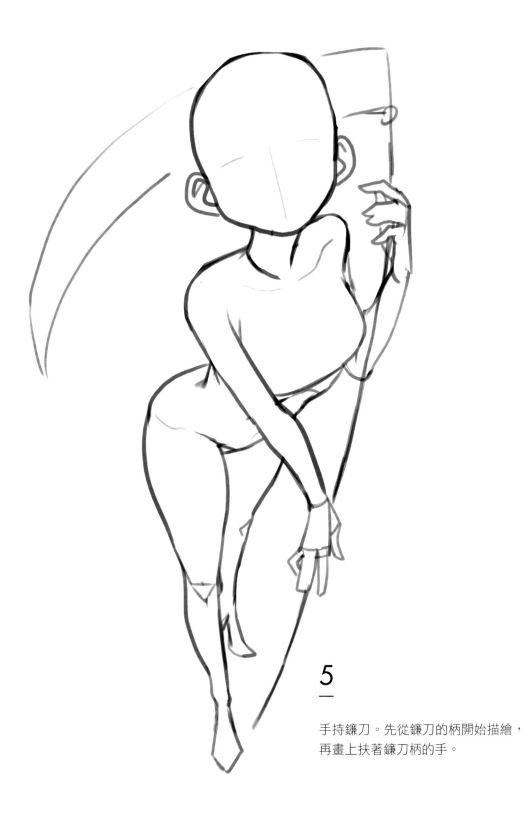

5
—

手持鐮刀。先從鐮刀的柄開始描繪，
再畫上扶著鐮刀柄的手。

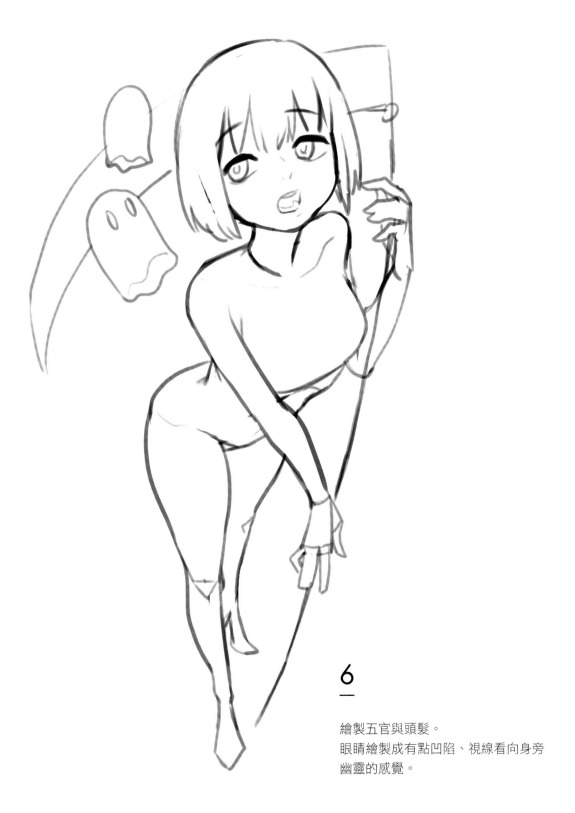

6

繪製五官與頭髮。
眼睛繪製成有點凹陷、視線看向身旁
幽靈的感覺。

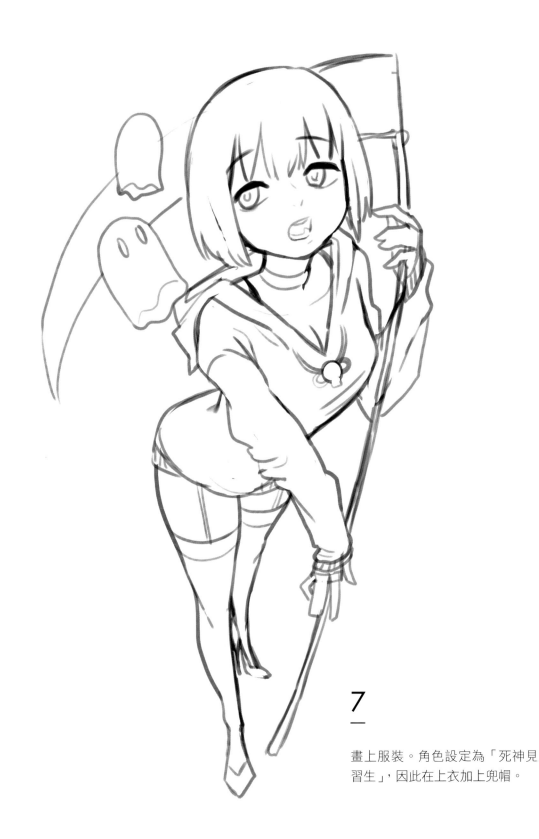

7

畫上服裝。角色設定為「死神見
習生」，因此在上衣加上兜帽。

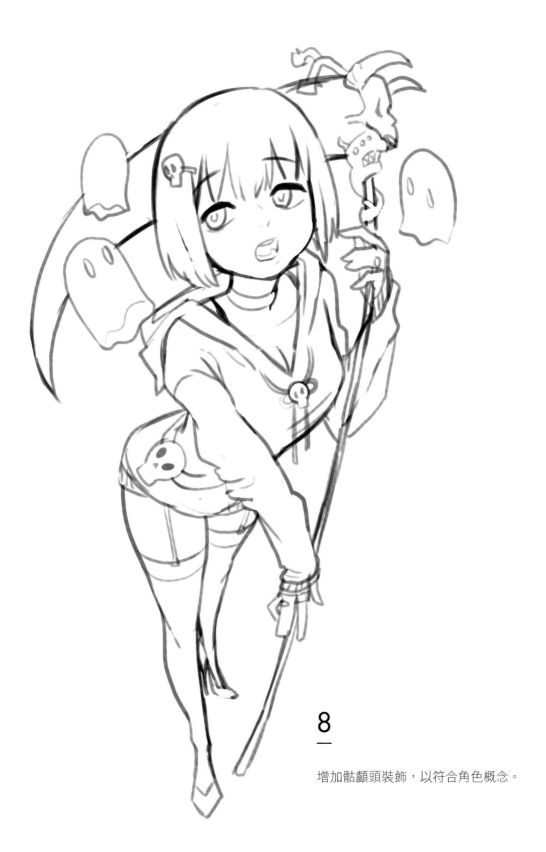

8

增加骷顱頭裝飾，以符合角色概念。

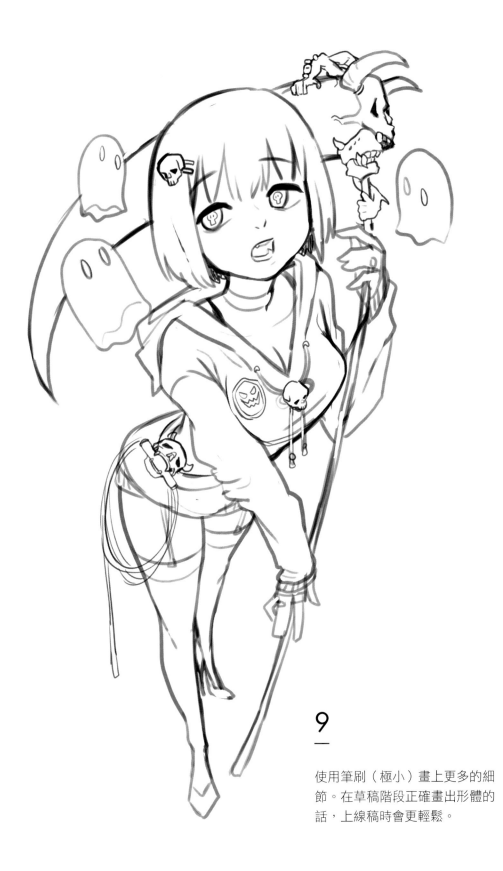

9
—

使用筆刷（極小）畫上更多的細
節。在草稿階段正確畫出形體的
話，上線稿時會更輕鬆。

10

開始繪製線稿。線條要做出強弱。

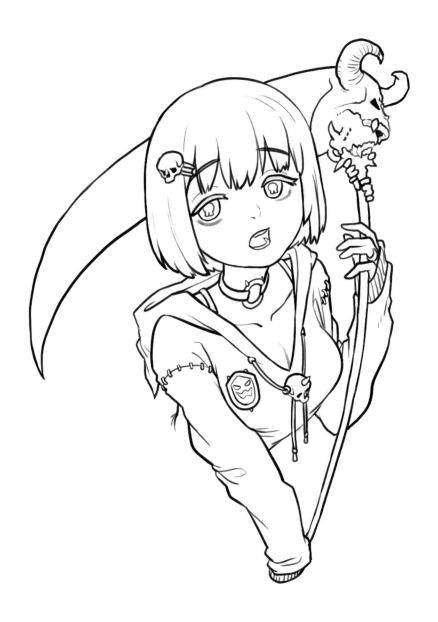

11

從上方開始繪製。可在此步驟加
入草稿沒畫出的細節。

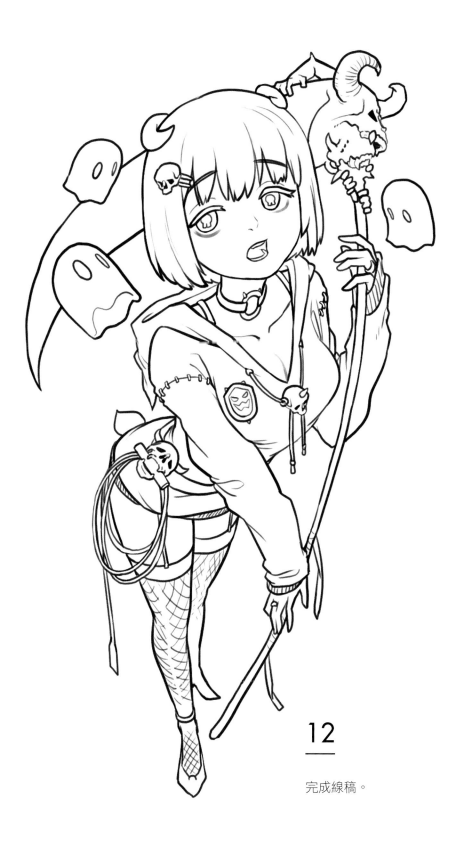

12

完成線稿。

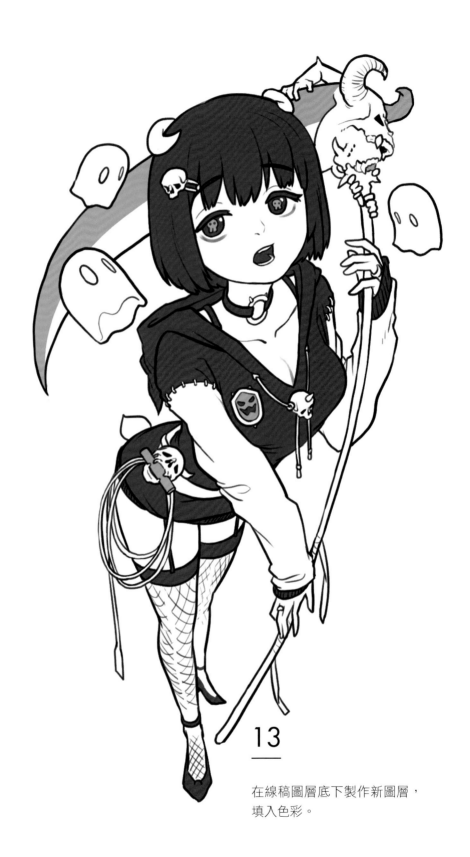

13
———

在線稿圖層底下製作新圖層，
填入色彩。

完成

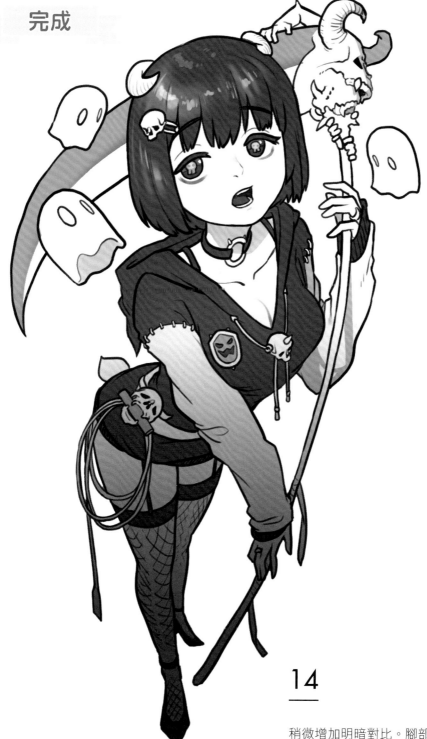

14

稍微增加明暗對比。腳部畫得更深些，
可表現遠近感與安定感。

CHAPTER 02

天使

1

來畫畫看蹲姿吧。遇到複雜的姿勢時，先拉出「動作」的輔助線再開始繪製會更容易。

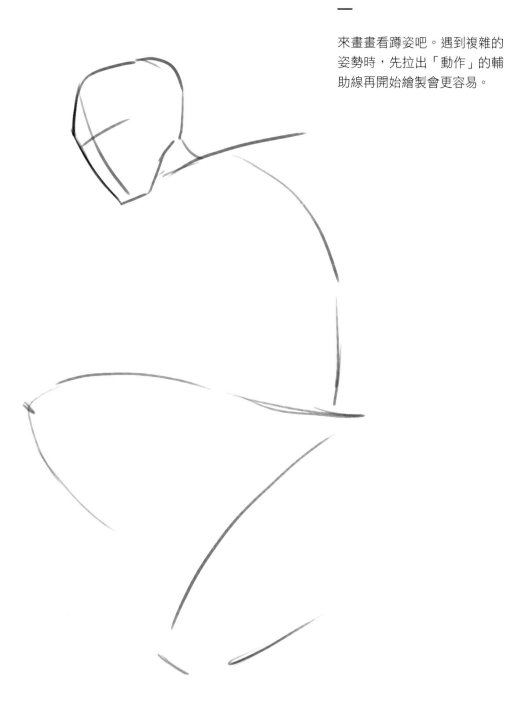

2
—

以輔助線為基礎，開始繪製大
面積區塊。

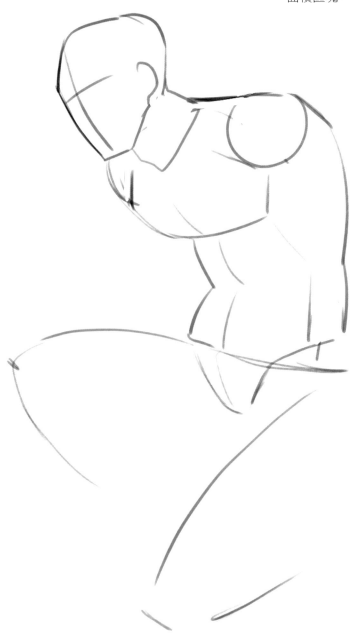

3
—

在大面積區塊畫上符合位置的
肌肉，加上細部構造的草稿。

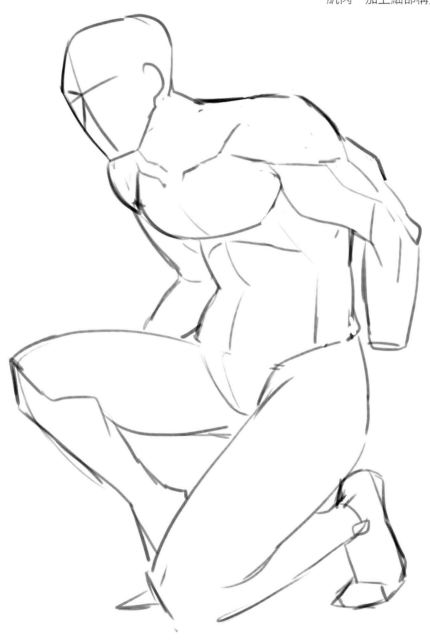

4
—

畫出翅膀貼近天使角色印象。
先粗略畫出構思的設計稿。

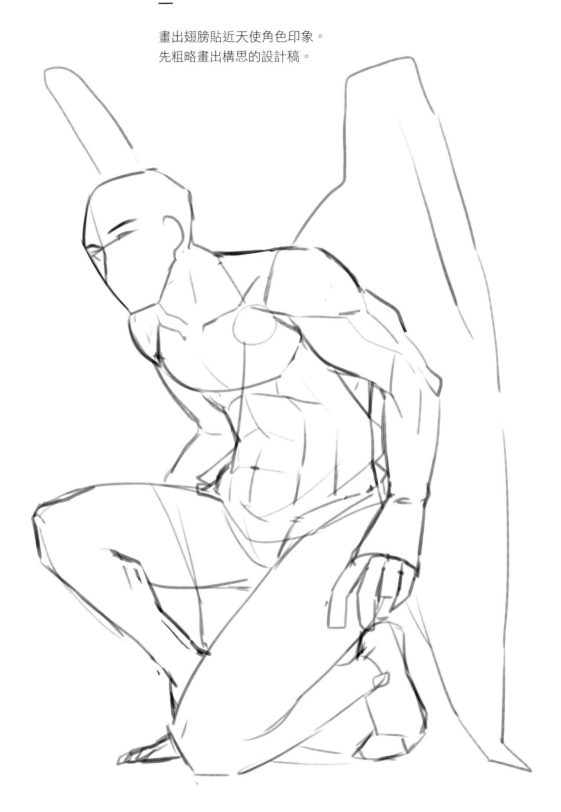

5
—

構圖有些複雜,因此把臉部改成
側臉。

在身體上畫出質地輕盈的服裝。
此時要注意皺褶的呈現。

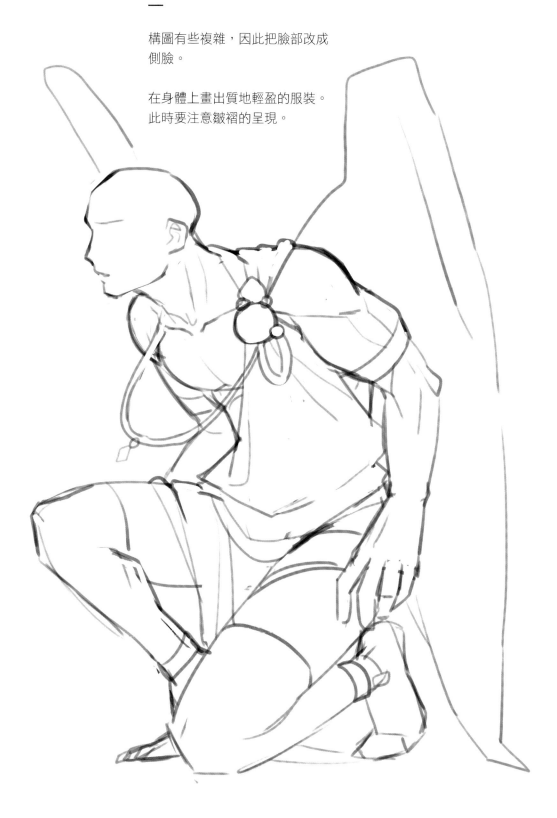

6

繪製五官與髮型。

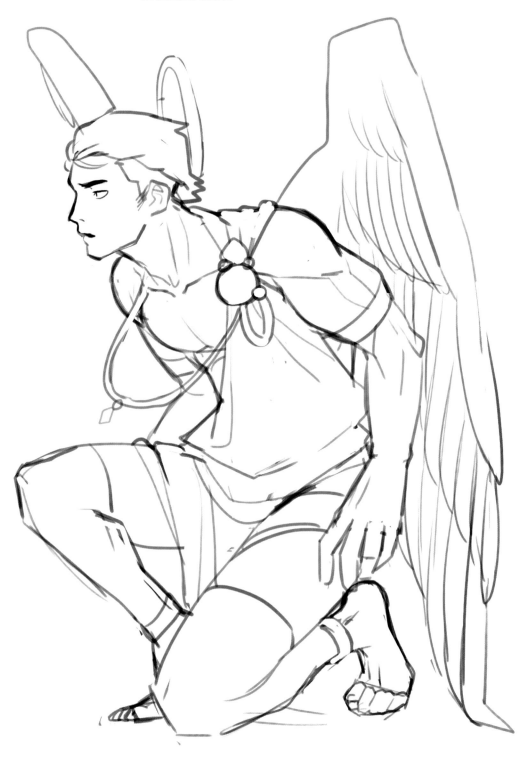

7
—

使用筆刷工具（小）完成草稿。

8

繪製線稿。繪製時不僅要記得增
加線條強弱對比，也要同時使用
指尖工具調整邊緣的漸層。

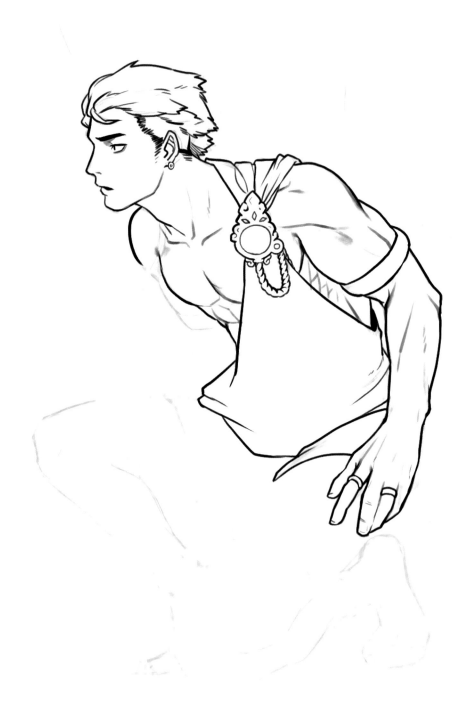

9
—

衣服的皺褶不用像身體輪廓線條一樣清楚分明，將圖層設定為半透明，使用筆刷工具加入明暗對比。

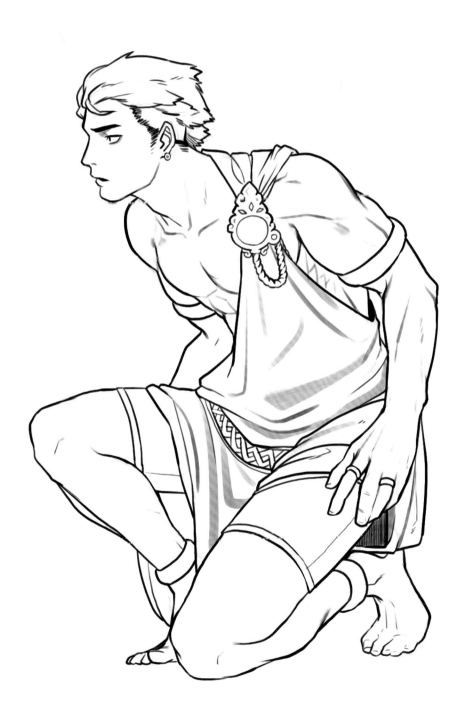

10

整體微調後完成線稿。

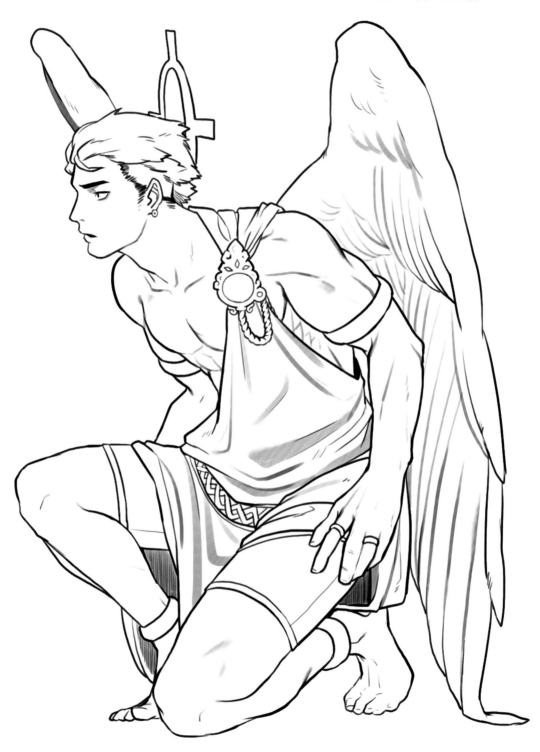

11

加入輕微的明暗對比，較遠的部位
塗黑以表現畫面深度。

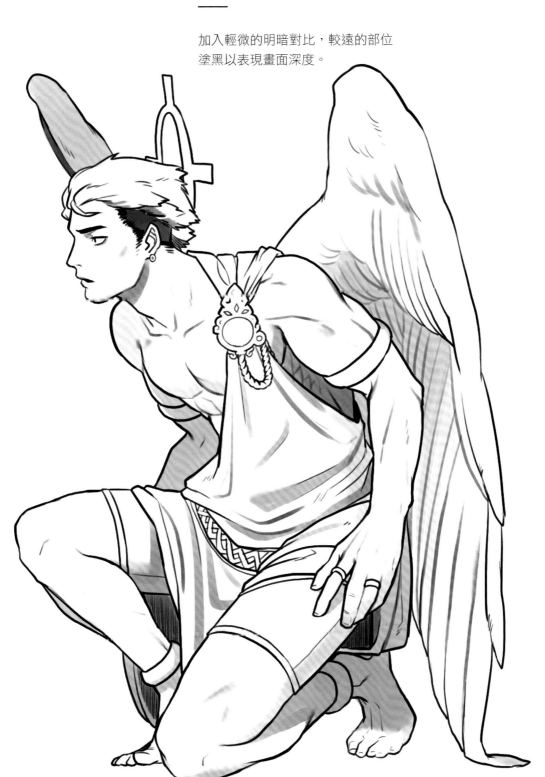

12

想在插畫中加入特色，
因此多畫上幾隻小鳥。

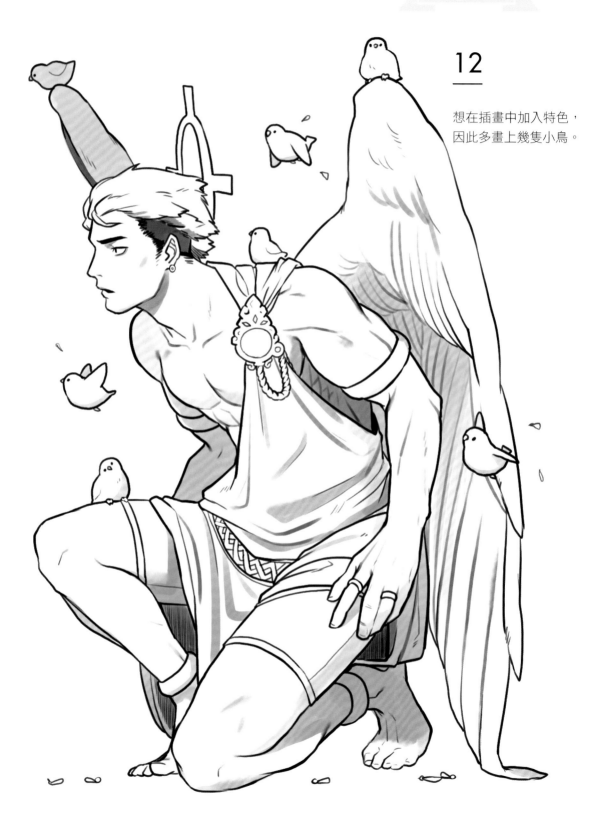

EXERCISE

韓國名師的
人物繪畫個別指導課

出　　　版／楓書坊文化出版社
地　　　址／新北市板橋區信義路163巷3號10樓
郵 政 劃 撥／19907596　楓書坊文化出版社
網　　　址／www.maplebook.com.tw
電　　　話／02-2957-6096
傳　　　真／02-2957-6435
作　　　者／Rino Park
翻　　　譯／邱鈺萱
責 任 編 輯／江婉瑄
內 文 排 版／謝政龍
港 澳 經 銷／泛華發行代理有限公司
定　　　價／380元
出 版 日 期／2020年10月

國家圖書館出版品預行編目資料

韓國名師的人物繪畫個別指導課 / Rino
Park作；邱鈺萱譯. -- 初版. -- 新北市：
楓書坊文化, 2020.10　面；　公分

ISBN 978-986-377-626-0（平裝）

1. 人物畫　2. 繪畫技法

947.2　　　　　　　　109011188